KB173601

Gucci

구찌
안목이 역사가 된 클래시 앤 시크

2024년 02월 16일 초판 1쇄 발행

지은이 ┃ 캐런 호머
옮긴이 ┃ 허소영
펴낸이 ┃ HEO, SO YOUNG
펴낸곳 ┃ 상상파워 출판사
등록 ┃ 2019. 1. 19(제2019-000009)
주소 ┃ 서울시 은평구 진관4로 37 801동 상가 109호(진관동, 은평뉴타운 상림마을)
전화 ┃ 010 4419 0402
팩스 ┃ 02 6499 9402
이메일 ┃ imaginepower@daum.net
SNS ┃ 인스타@imaginepower2019

ISBN ┃ 979-11-971084-6-4 03650

안목이 역사가 된 클래시 앤 시크

Gucci

캐런 호머 지음·허소영 옮김

상상파워

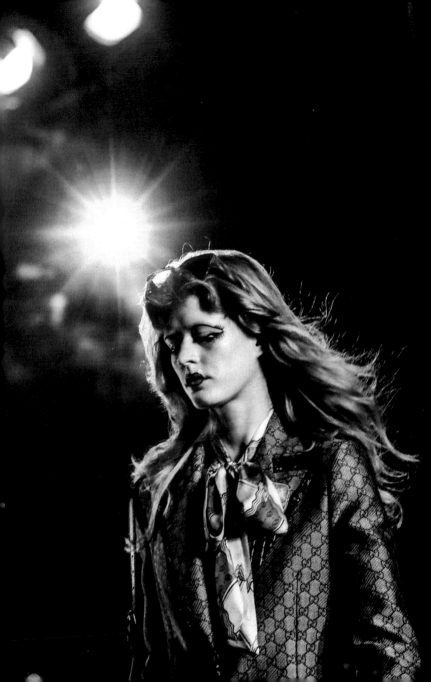

목차

Intro

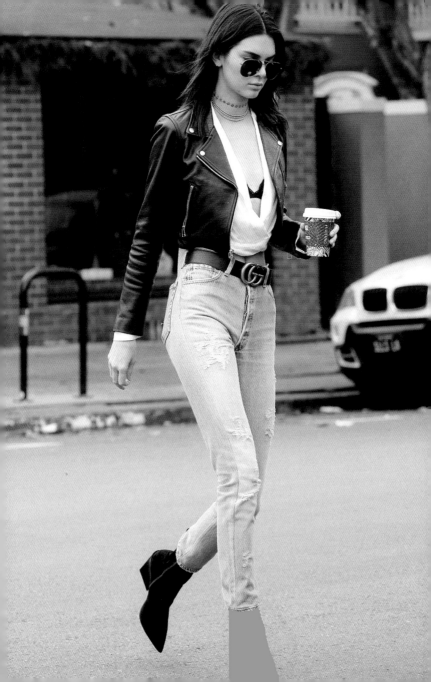

Introduction

"구찌는 원래 럭셔리 브랜드명이지만 특정 집단들 사이에서 '좋은·멋진·신선한·근사한' 등과 같은 뜻을 내포하고 있는 비속어로 유행하다가 지금은 대중화된 말이다." -어반 딕셔너리

물자 공급이 원활하지 않았던 제2차 세계 대전 기간 동안 회사들은 너나없이 가죽 조달에 어려움을 겪었다. 이로 인해 많은 사업체들이 문을 닫았지만 구찌의 창립자인 구찌오는 재기 발랄한 아이디어로 위기를 모면했다. 그는 가죽을 사용하는 대신에 헴프 패브릭에 브랜드 로고를 인쇄하여 여행용 가방을 생산했다. 이 과정에서 구찌의 상징적인 아이템인 '디아만테 패턴'이 탄생했다.

←2018년 가장 핫한 아이템 중 하나인 마몬트 벨트를 착용한 켄달 제너.

1953년 구찌오가 사망하자 그의 아들들이 가업을 승계했다. 참신한 디자인과 유명인사들의 지지로 하우스 오브 구찌는 최고의 전성기를 구가했다. 1970년대에서 1980년대를 거쳐 손자들이 회사에 관여하게 되면서 복잡한 상속 문제가 발생했다. 가족들 간에 분쟁이 격렬한 법적 다툼으로 이어졌고 회사는 파산 직전까지 내몰렸다. 구찌 브랜드는 존폐의 위기에서 간신이 벗어났지만 무너져가는 디자인 하우스를 재건하기에 역부족이었다. 1990년대에 구찌 일가는 보유하고 있던 지분을 인베스트콥 투자 회사에 매각하고 경영 일선에서 물러났다. 명성 있는 디자이너들의 잇단 거절로 부득불 무명에 가까운 톰 포드를 수석 디자이너로 임명했다. 경영 책임자로는 도테니코 드 솔레가 영입되었다. 그 누구도 예상치 못했던 두 사람의 멋진 콜라보는 구찌의 운명을 바꿔놓았다. 포드는 고루한 브랜드 이미지에 섹슈얼한 매력을 주입시켰다. GG 로고는 쾌락주의와 황금만능주의가 팽배했던 시대에 가장 갖고 싶은 브랜드의 상징중 하나로 추앙받았다. 포드는 2004년 시즌을 마지막으로 구찌를 떠났다.

프랭크 시나트라가 사용했던 모노그램 구찌 주소록.

포드는 자신의 이름으로 브랜드 설립하기 위한 결정이라고 공식적인 입장을 밝혔지만 실상은 모그룹과 내홍을 겪으며 벌어진 사이를 좁히지 못해서 결별을 선언했다는 루머가 팽배했다.

그가 떠난 자리에 이탈리아 디자이너 프리다 지아니니가 임명되었다. 그녀는 크리에이티브 디렉터로서 십 년 동안 구찌를 이끌었다. 비평가들은 전통적인 디자인을 고수하는 그녀를 두고 상상력이 결여된 구찌의 청지기였다고 비난했지만 그녀가 누구보다 고객의 취향을 잘 이해했다는 사실은 부인할 수 없다. 또한, 그녀는 구찌를 상징하는 많은 작품들을 현대적 감각으로

재해석했으며 세련되고 단아한 스타일로 경제 불황의 여파로 패션계가 침체기를 겪을 때에도 안정적인 수익을 거두었다.

뉴 밀레니엄의 도래와 함께 패션 지형에 변화가 일어났다. 인터넷과 소셜 미디어의 영향으로 소비자에게 상품이 도달하는 방식이 근본적으로 바뀌었다. 여기에 상류층 엘리트 집단에 대한 일종의 반감도 형성되었다. 사회적 지위를 드러내고 싶은 열망을 고가 브랜드로 충족시키던 시대와 판이하게 다른 기류가 패션계에 흐르기 시작했다. 럭셔리 브랜드들은 생존을 위해 환골탈태의 변화를 하지 않을 수 없었다. 격변의 소용돌이 속에서 좌충우돌하며 하우스 오브 구찌는 또 다시 흔들리기 시작했다.

2015년 구찌는 다시 한 번 무명의 디자이너에게 그들의 운명을 걸었다. 알레산드로 미켈레는《텔레그래프》에서 묘사했듯이 다양한 요소들과 모티브를 통합하여 화려한 아름다움을 추구하는 디자이너였다. 그의 독특한 천재성은 패션 전문가들은 물론 평론가들과 구매자들에게 찬사를 받으며 새로운 시대에

1960년대 남성과 여성용 향수 라인을 출시하여 브랜드의 인지도와 매출을 증진시켰다.→

가장 흥미진진한 디자이너로 등극했다. 역사적인 흔적이 느껴지는 스트리트웨어, 아름다운 젠더리스 의상, 멋진 쇼케이스에 최고의 기술로 무장된 디자인팀이 모두 하나가 되어 다시금 하우스 오브 구찌를 부와 명성을 정점으로 끌어 올렸다.

구찌오가 구찌를 설립한지 한 세기가 지난 지금, 그의 아들들조차 상상하지 못한 모습으로 브랜드는 진화했다. 힙합 스타들은 디아만테 힙색을 허리에 두르고 거리를 활보하고 오프 듀티 모델들이 GG 로고가 보이는 벨트를 매고 일상을 즐기는 모습이 SNS를 통해 퍼져 나갔다. 유럽 상류층을 위해 최고급 가죽으로 여행용 가방을 만들고 싶었던 구찌오의 꿈은 인스타그램 세대들이 가장 갈망하는 쿨한 브랜드의 모습으로 진화했다.

2021년은 구찌오가 고급 가죽 제품 매장을 피렌체에 오픈한지 백 주년을 맞이하는 해였다. 지난 세기에 많은 어려움을 극복하고 최고의 브랜드로 우뚝 솟은 하우스 오브 구찌의 유산을 기리기 위해 구찌가 태동한 피렌체에서 성대한 기념식이 개최되었다.

←밀라노에서 열린 2020년 봄·여름 패션쇼에 도착한 래퍼 구찌 메인.

The Early Years

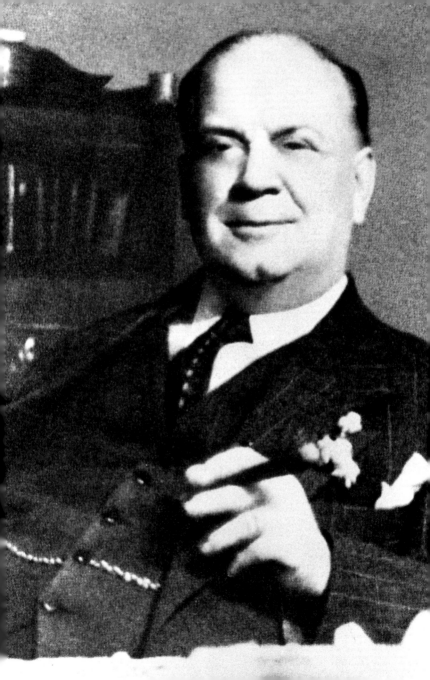

Beginnings of an Iconic Brand

구찌오 구찌는 1881년 3월 28일 토스카나 지역의 중심지인 피렌체에서 태어났다. 대대로 가죽 제조업에 종사하는 집안의 출신이었던 그의 아버지는 성공한 가죽 장인이자 여성 모자를 제작하는 사람이었다. 아이러니하게도 젊은 시절 구찌오는 성공이 보장된 가업을 이어가는 대신 도전을 선택했다. 그는 이탈리아를 떠나 유럽을 여행했고 새로운 곳에서 일하며 다양한 경험을 쌓았다. 그는 십 대 후반에 첫 행선지로 파리를 선택했고 이내 런던으로 이동하여 그곳에서 정착했다.

구찌오는 사보이 호텔에서 벨보이로 시작해서 유능한 호텔 지배인으로 승진했다. 그는 객실에 머무르는 화려한 유명인과 최고의 왕족들을 응대하며 상류층 사람들이 들고 다니는 여행용 가방들을 눈여겨보았다. 그는 런던에 있는 전통 장인들과

←구찌오 구찌. 런던 사보이 호텔에서 벨보이로 일하며 고급 가죽 브랜드 설립을 꿈꾸었다.

가죽 제작자들에게 매료되었다. 특히 가격에 구애받지 않는 부호들에게 최고급 품질의 제품을 제공하는 'H.J. 케이브 앤 선즈'가 눈길을 끌었다. 이 시기에 많은 귀족들은 폴로 경기와 경마에 빠져있었다. 그때에 받았던 인상은 그의 초기 디자인에 큰 영향을 미쳤다.

20세기로 막 접어들었을 때 구찌오는 이탈리아로 돌아왔다. 불행히도 아버지의 사업은 이미 파산한 상태였다. 그는 밀라노 가죽 제조사인 '프란지'에 취직하여 일을 배우기 시작했다. 구찌오는 개인 사업을 꿈꾸며 십년 동안 부지런히 일했다. 시간이 지나면서 조금씩 본인이 디자인한 가죽 제품을 생산하기 시작했다. 1920년 피렌체로 돌아온 그는 1921년에 비아 델라 비냐 누오바 거리에 첫 번째 매장을 열었다. '구찌' 브랜드의 모태가 된 이 곳에서 상류층을 타깃으로 한 최고급 가죽 안장과 새들백을 제작·판매했다.

자동차의 수요가 증가함에 따라 승마 용품에 대한 수요가 점차 감소하는 추세였다. 구찌오는 그리 큰 타격을 받지 않았다.

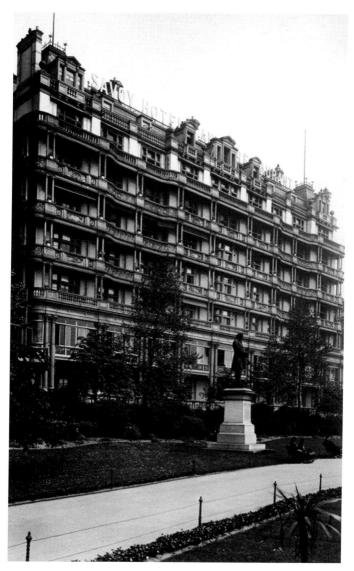

당대 최고의 유명인사들이 머물렀던 런던 사보이 호텔.

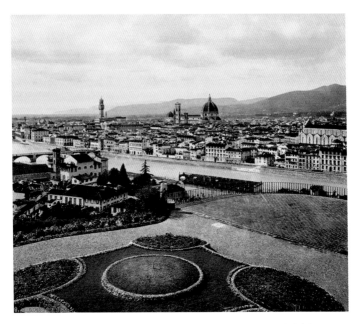

구찌오가 사랑했던 고향 피렌체의 1921년경 모습을 담은 포토크로믹 이미지.

그는 승마 애호가들의 취향을 적확히 파악해서 승마를 모티브로 다양한 장신구를 제작했다. 그때 판매했던 상품들이 브랜드의 전통으로 남아 오늘날까지 계속 출시되고 있다.

구찌오는 런던에서 경험했던 전통적인 가죽 제작 방식을 존중했다. 그는 사업 초기부터 판매하는 상품이 토스카나 장인들이 제작한 것임을 강조했고 작업장을 매장과 함께 설립하여

제품의 품질을 철저하게 관리했다. 당시에 구찌오는 영국인의 장인 정신에 완전히 매료되어 있었다. 그는 매장 광고에 '영국산 가죽 제품'을 보유하고 있음을 홍보했다. 1920년대에 접어들면서 여성의 사회적 지위에 대한 변화의 움직임을 감지했다. 1924년 그는 비지니스 파트너에게 보내는 편지에서 속박에서 벗어나 자유를 갈망하는 여성의 심경을 묘사하며 '여성용 가방'을 출시할 시기가 다가왔음을 내비쳤다.

구찌오는 승마 용품에 대한 수요가 줄어들자 여행용 가방을 제작하기 시작했다. 그 후로 십년이 채 지나지 않아 핸드백, 장갑, 신발, 벨트를 액세서리 라인에 추가되었다. 1920년대에서 1930년대 초반에 걸쳐 구찌의 명성은 점점 높아졌다. 부자들은 안장을 비롯하여 고품질의 가죽 제품을 구매하기 위해 피렌체로 몰려들었다.

1901년 구찌오는 재봉사인 아이다 칼벨리와 결혼했다. 부부는 입양한 아이다의 아들 우도, 딸 그리말디, 아들 엔조, 알도, 바스코, 로돌포까지 총 여섯 명의 아이들을 양육했다. 안타깝게

엔조는 아홉 살의 나이에 세상을 떠났다. 로돌포는 가업에 합류하기 전 마우리치오 단코라라는 예명으로 영화배우 활동을 했다. 구찌오의 아들들은 모두 디자인과 경영에 적극적으로 참여했다. 그 중에서도 알도가 독보적인 존재감을 드러냈다. 그는 뛰어난 재능을 가진 디자이너이자 비즈니스에 정통한 사업가였다. 알도는 1933년에 가장 먼저 회사에 입사했고 제품의 차별성을 높이기 위해 공식 로고 필요하다고 생각했다. 그는 번뜩이는 천재성을 발휘하여 아버지의 이름에 있는 두 개의 G를 활용하여 심플하지만 독창적인 GG 로고를 탄생시켰다. 수년에 걸쳐 GG 패턴은 직물과 가죽에 프린트 되어 의상, 가방, 벨트의 금속고리, 양말, 스타킹, 팔찌 고리, 시곗줄, 반지에 이르기까지 광범위하게 사용되고 있다.

제2차 세계 대전이 다가올 때쯤 무솔리니의 파시즘이 이탈리아 전역을 뒤덮었다. 급기야 이탈리아 정부가 나치 독일과 동맹을 체결하자 국제 연맹은 이탈리아의 가죽 수입을 엄격히 재제하기 시작했다. 시간이 지날수록 원자재 확보가 어려워지자

1940년대 후반 성공한 사업가로서 기쁨을 만끽하고 있는 구찌오와 그의 아내.

1930년대 알도가 디자인 한 GG 디아만테 패턴.

구찌오는 반 강제적으로 대안을 찾았다. 주트와 리넨 섬유로 다

양한 실험을 거친 끝에 가죽의 대용품으로 나폴리산 헴프 패브

릭을 사용하기로 결정했다. 깨끗한 황갈색 무지 섬유에 다이아

몬드 모양으로 연결된 짙은 갈색의 GG 문양들을 프리트했다.

디아만테'라고 불리는 이 패턴을 사용하여 구찌오는 최고의 여행

용 가방과 트렁크를 제작했다. 결과는 대 성공이었다. 구찌오는

어느 누구도 생각하지 못한 방식으로 브랜드 역사에 길이 남을 작품을 탄생시켰다.

'뱀부 가방' 또한 원래 말안장 모양의 원판에 지팡이 손잡이에서 착안한 반원형의 핸들을 광택이나는 가죽으로 만들려고 했지만 가죽 공급에 어려움을 겪게 되자 대나무로 핸들을 제작했다. 이 시기에 경쟁사들은 물자 공급과 경영 악화로 줄줄이 문을 닫았지만 구찌오는 사업적 수완을 발휘하여 오히려 이전보다 더 사업을 번창시켰다. 이후에도 그는 돼지가죽으로 제품을 만드는 등 다양한 시도를 이어갔다. 그 사이에 가죽 수입에 대한 규제가 풀리고 원자재 수입이 원활해졌지만 구찌오의 전시 발명품들은 이미 브랜드를 상징하는 제품으로 자리 잡아 큰 인기를 끌고 있었다.

1938년 구찌오는 로마 콘도티 거리에 두 번째 매장을 오픈했다. 1951년에는 패션의 중심지 밀라노에서 가장 비싼 거리로 알려진 몬테 나포레오네에 최고급 구찌 매장을 개점했다. 그 후로 이 년 뒤인 1953년 구찌오의 꿈이 시작된 사보이 호텔을

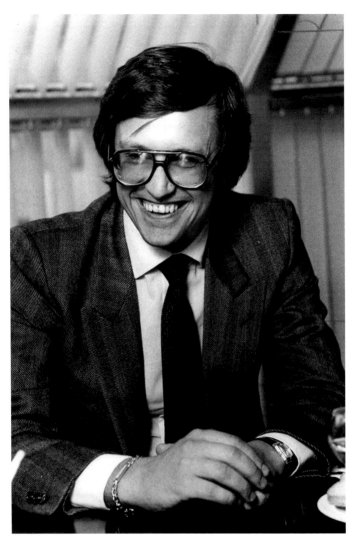

1980년대에 구찌의 수장으로 취임했던 로돌포의 아들 마우리치오 구찌.

회상하며 뉴욕 사보이-플라자 호텔에 구찌 매장을 오픈했다. 알도는 아버지를 대신하여 이 모든 과정을 진두지휘했다. 안타깝게도 구찌오는 첫 미국 진출은 지켜 본지 불과 이 주일 만에 칠십 이세의 나이로 밀라노에서 사망했다.

그의 유언장이 공개되자 가족들은 대혼란에 빠졌다. 구찌오는 오랫동안 회사에서 일했던 딸에게 회사 지분을 남기지 않았다. 입양한 아들 우고에게도 마찬가지였다. 구찌오는 우고가 파시스트 당원이 되는 것을 반대했지만 그는 구찌오의 말을 어겼다. 그 일로 인해 부자 관계가 틀어졌고 우고는 모든 지분을 잃었다. 하지만 그는 쉽게 회사를 포기 하지 않았다. 구찌오의 아들들은 경영권을 놓고 추악한 속내를 드러냈지만 결국 알도, 로돌포, 바스코이 회사를 차지했다. 이제 아버지의 유지를 받들어 하우스 오브 구찌를 더욱 강성하게 할 의무가 그들의 손으로 넘어갔다.

Signature
Pieces

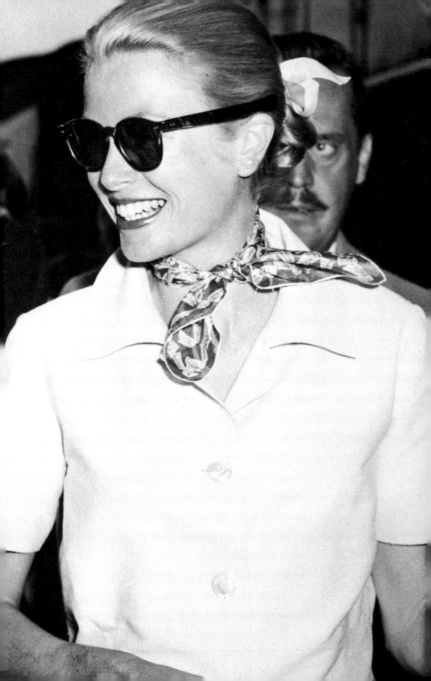

Priceless Luxury

"가격은 사라져도 품질은 뇌리에 남아있다." 　　- 알도 구찌

1953년 창립자가 사망한 뒤 알도와 로돌포가 구찌의 수장이 되었다. 형제들은 아버지의 유지를 받들어 현존하는 최고의 브랜드를 만들기 위해 의기투합했다. 오랫동안 기억되는 최고급 가죽 제품을 만들기 위해 총력을 기울였던 그들의 노력이 점차 빛을 발했다. 구찌는 부와 명성을 가진 사람들이 가장 갈망하는 브랜드가 되었다. 모든 성공의 중심에는 알도가 있었다. 그는 회사를 맡기 전부터 탁월한 사업가이자 디자이너로 정평이 나 있었다. 1930년대에 GG로고를 연결하여 디아만테 패턴을 만들었던 장본인이었던 그는 오늘날 구찌 트렁크와 가방이 가진 명성을 이끌어내는데 중요한 역할을 했다. 1953년 구찌 역사상 가장 상징적인 제품인 홀스빗 로퍼가 그의 손에서 재탄생되었다.

←1966년 플로라 실크 스카프를 착용한 그레이스 켈리.

1960년 구찌 홀스빗 로퍼를 신은 영화배우 더크 보가드.

1932년 초 구찌오는 승마 용품인 금속 재갈을 사용하여 고급 가죽 신발을 장식했다. 알도는 승마 장신구를 사랑했던 아버지를 떠올리며 홀스빗 로퍼를 새롭게 디자인했다. 심플한 디자인 위에서 화려하게 빛나는 금빛 재갈은 사람들의 눈을 사로잡기에 충분했다. 구찌 로퍼는 큰 인기를 끌며 가장 소장하고 싶은 제품 목록 일 순위에 이름을 올렸다. 구찌 로퍼는 패션 역사에 미친 영향을 인정받아 1985년부터 뉴욕의 '메트로폴리탄 미술관'에 영구적으로 전시되었다. 이후에도 홀스빗을 모티브로 한

홀스빗을 모티브 만든 우아한 골드 체인 링크 주얼리.

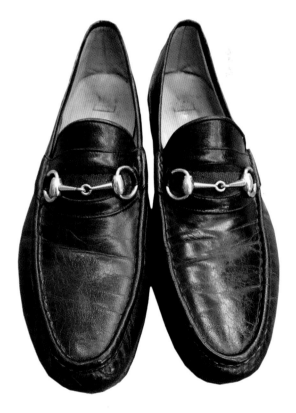

1985년부터 뉴욕 메트로폴리탄 미술관에 영구 전시된 구찌 홀스빗 로퍼.

다양한 액세서리가 생산되었다. 1960년대에는 실크, 양모 넥타이, 스카프, 의류, 옷감에 홀스빗 모양이 인쇄되었고 1970년대에는 가정용품에까지 확산되었다. 1990년대에 들어서서 톰 포드와 함께 극적으로 부활한 구찌는 하이힐, 레드 에나멜 로퍼, 가방과 벨트에 오버사이즈 홀스빗을 장착하여 스타일의 진수를 보여 주었다. 이후로 홀스빗 주얼리와 체인 스트랩을 디자인했던 프리다 지아니니가 수석 디자이너가 되자 스팽글로 뒤덮인 아름다운 홀스빗 로퍼를 선보였다.

구찌의 시그니처 디자인 중 하나인 그린-레드-그린 삼색줄도 승마와 무관하지 않았다. 이 디자인은 안장이 움직이지 못하게 말에 몸에 두르는 띠에서 영감을 받아 만들었고 색상은 영국에서 여우 사냥을 할 때 착용하는 재킷과 닮은꼴이었다. 줄무늬는 군대에서 수여하는 메달에 달린 띠나 공립 학교 스카프를 떠올리게 했다. 각각의 요소들은 모두 귀족적인 이미지를 내포하고 있었다.

2017년 구찌 홀스빗 로퍼를 착용한 샬롯 카시라기는 그레이스 켈리의 손녀이자 모로코 왕실의 공주였다. 왕실의 기품이 배어나왔던 그녀는 구찌를 대표하기에 적합한 인물이었다.→

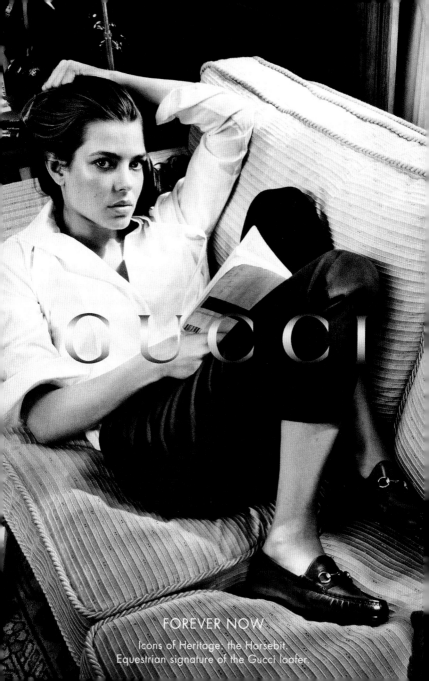

FOREVER NOW

Icons of Heritage: the Horsebit.
Equestrian signature of the Gucci loafer.

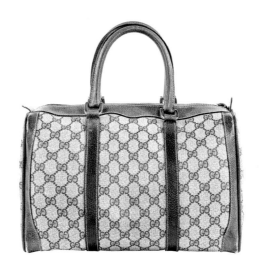

구찌를 대표하는 GG 패턴의 캔버스 가방.

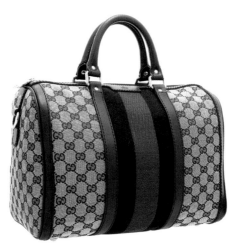

레드·블랙 스트립이 눈에 띄는 오리지널 GG 보스턴 가방.

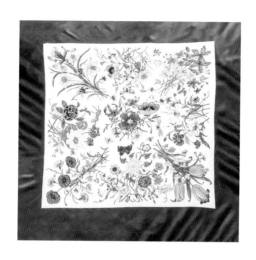

이탈리아 일러스트레이터인 비토리오 아코네로가 디자인 한 플로라 패턴.

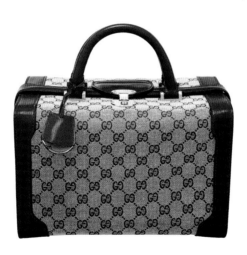

삼색으로 짠 직물은 수년에 걸쳐 스카프, 시곗줄, 벨트, 가방 끈, 플립플롭 끈을 비롯하여 의류, 슈즈에 이르기까지 거의 모든 제품을 장식했다. 줄무늬의 중앙에 배치된 레드 컬러는 다양한 색상으로 교체되어 변화를 꾀했지만 한 눈에 구찌임을 드러내는 상징적인 색상은 오리지널 조합인 '그린-레드-그린'이었다. 홀스빗 로퍼를 디자인한 같은 해에 알도는 디아만테 패브릭을 재작업했다. 색상은 동일하게 유지한 채 다이아몬드가 모아지는 지점에 GG 문양을 배치하여 패턴에 변화를 주었다. 알려진 바와 같이 면 캔버스로 제작된 디아만테 패브릭은 내구성이 강해서 핸드백이나 액세서리를 제작하기에 용이했다. 여기에 가죽으로 핸드백의 테두리를 마감하여 고급스러움을 더했으며 삼색 스트립으로 스타일리시한 느낌을 완성했다. 새롭게 변신한 시그니처 프린트가 다시금 대성공을 거두면서 지갑, 신발, 모자를 포함하여 다양한 액세서리에 등장했다. 의상용으로는 활용할 때에는 더 고급스런 옷감을 사용했다.

1961년 구찌 호보백을 맨 재키 케네디 오나시스. ➡

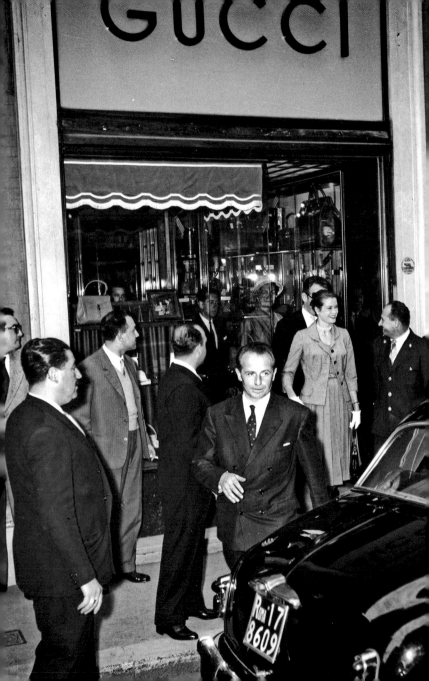

1955년 알도는 GG 로고를 고유 상표로 등록했다. 그 후 거의 모든 구찌 상품에 등장하며 브랜드를 대표하는 시그니처가 되었다. 1950년대와 1960년대에 가방을 포함한 액세서리가 구찌의 주력 상품이 되었다. 특히 이 시기에 오늘날까지 사랑받는 또 다른의 상징적인 가방이 탄생했다. '뱀부 가방'이 불리는 이 제품은 구찌오가 전쟁 중에 부족한 물자 타개하기 위해 가방 핸들로 대나무 손잡이를 사용하여 가죽을 아끼려는 시도에서 시작되었다. 잉그리드 버그먼과 엘리자베스 테일러와 같은 할리우드의 명배우들이 뱀부 가방을 들기 시작하면서 단번에 '잇 백'으로 등극했다. 시간이 지나 다이애나 왕세자비에게 가장 사랑받는 가방으로 회자되었다.

20세기를 대표하는 가방들은 유명한 사람들의 이름으로 불렸다. 그 중 하나가 '재키 백'이었다. 미국 영부인이었던 재키 케네디는 1961년 세계에서 가장 스타일리시한 여성으로 칭송받았다. 파파라치들은 앞 다투어 그녀의 사진을 찍었고 그녀는

←1959년 구찌 로마 매장을 떠나는 그레이스 켈리.

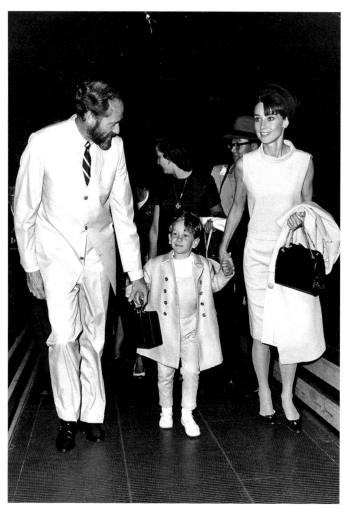

1964년 에나멜 구찌 가방을 들고 있는 오드리 햅번과 남편 그리고 아들.

가방을 사용하여 자신을 보호했다. 그 과정에서 자연스럽게 구찌 백이 함께 노출되었다. 헐렁한 호보백을 근사한 스타일로 탈바꿈한 그녀의 공로를 기리기 위해 가방의 이름을 '재키 백'로 변경했다. 그녀를 닮고 싶었던 여성들이 앞다투어 가방을 구매했고 1960년대 뜨겁게 달군 핫한 아이템이 되었다. 1990년대 톰 포드는 기록관에 고이 간직했던 '재키 백'을 부활시켰다. 2009년 지아니니가 '뉴 재키'라는 이름으로 오리지널 디자인을 재해석하며 역대 가장 유명한 '잇 백' 중 하나로서의 명성을 이어갔다. 구찌를 사랑했던 또 한 명의 미국 영부인은 낸시 레이건있었다. 결점이라고는 찾아 볼 수 없는 완벽한 취향으로 멋진 스타일을 연출했던 그녀는 브랜드가 발전하는데 크게 기여했다. 레이건 부부의 친구이자 유명한 코미디언이었던 밥 호프만이 그녀를 놀리면서 했던 전설적인 일화가 있다. "낸시는 개인 간호사가 있었는데 어느 날 간호사가 턱을 간지럽히는 장난을 치며 그녀에게 이렇게 말했어요. 구찌, 구찌, 구구!"

구찌 패밀리는 영화계를 비롯하여 사교계의 유명 인사들이

지닌 파급력을 명확하게 인지했다. 1966년 그레이스 켈리가 '뱀부 가방'을 구매하기 위해 매장에 방문했을 때 로돌포는 스타일리시한 공주에게 무언가를 선물하고 싶었지만 마땅한 제품을 찾지 못했다. 그는 고심 끝에 이탈리아 일러스트레이터인 비토리오 아코네로에게 스카프 디자인을 의뢰했다. 마흔 세 가지 종류의 꽃, 식물, 곤충들을 서른일곱 가지의 생동감 있는 색상으로 표현한 '아코네로' 프린트가 탄생했다. 변화무쌍한 그의 작품은 '플로라'로 이름이 변경되어 브랜드를 대표하는 프린트가 되었다. 매력적인 할리우드 여배우에서 모나코 공주가 된 그녀의 로맨틱한 스토리와 어울려져 '플로라' 프린트는 대성공을 거두었다. 이를 계기로 구찌 브랜드는 왕족과 유명 인사들에게 지지를 받으며 그 명성이 더욱 드높아졌다. 그 이후로 '플로라' 프린트는 수십 년 동안 실크 액세서리에 큰 영향을 주었다. 2005년 지아니니가 플로라 패턴으로 캔버스 가방을 출시하며 다시 한번 세간의 주목을 끌었다.

　구찌 가문은 영화와 음악에 종사하는 유명 인사들과 돈독한

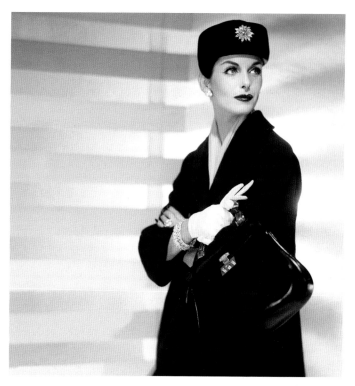

1956년 《보그》에 실린 클래식 구찌 백. 대나무 핸들과 금장 고리 장식이 특징이다.

관계를 유지했다. 1940년대 후반과 1950년대 초 잉그리드 버그
만은 영화 「스트롬볼리」, 「유로파」, 「이탈리아 기행」에서 다양
한 구찌 백을 들고 나왔다. 1950년대와 1960년대 초까지 이탈리
아 영화에서 자주 등장했던 구찌 백은 영화 제작자 미켈란젤로
안토니오니와 구찌 가문과의 친분과 무관하지 않았다.

배우들 또한 화려한 구찌 제품에 매력을 느꼈다. 구찌 기록 보관소에서 오드리 햅번, 피터 셀러스, 소피아 로렌, 엘리자베스 테일러 등 유명 배우들이 매장에 방문했던 모습이 담긴 사진을 쉽게 발견할 수 있다. 이후에도 모노그램 직물, 삼선 벨트, 홀스빗 로퍼 등 한 눈에 구찌임을 드러내는 제품들이「제임스 본드」영화 시리즈에 자주 등장했다. 국제적인 무대로 첩보전이 펼쳐지는 영화에서 화려함과 세련미가 돋보이는 구찌보다 더 적합한 브랜드는 없었다. 그 외에도「프리티 우먼」과「월스트리트」를 포함하여 다양한 영화에서 까메오로 등장했다. 구찌 매장이나 매력적인 제품들은 영화 속에서 부와 지위를 들어내는 간접적인 매개체로 사용되었다. 구찌는 디아만테와 삼색 줄무늬를 모티브 한 다양한 제품을 통해 큰 성공을 이루었고 1960대 후반에 이르러 샤넬과 루이비통과 함께 어깨를 견주는 최고급 브랜드로 자리잡았다. 세계적인 인지도와 명성을 획득한 후에도 하우스 오브 구찌는 향후 수십 년에 거쳐서 도전과 확장을 멈추지 않았다.

1966년 로마 구찌 매장을 걸어 나가고 있는 피터 셀러스.→

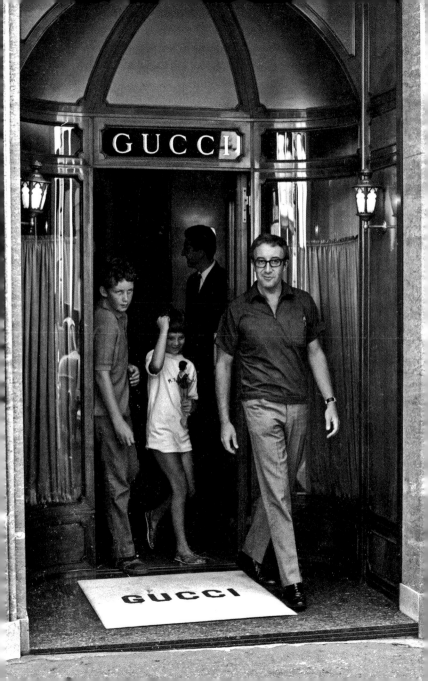

Going Global

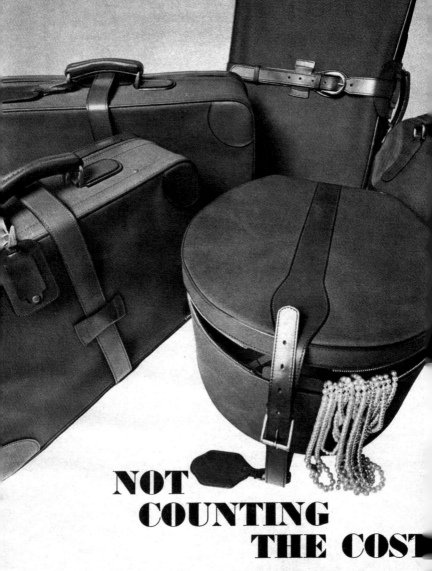

NOT COUNTING THE COST

Smooth travellers in the luxury class. Quintet of cases, read to take flight in royal blue canvas, brilliantly strapped in scarl leather, shiningly buckled in gilt. Three perfectly matche cases, stepped up in size. Impeccable hat box; light, flexib holdall, side-locking. The set costs £114 18s. or the piec can be bought separately. All by Gucci, New Bond St, Londo

Pearls: Jewelcraft. Photograph by Frank Whitchu

Expanding Empire

1960년대에 접어들어 구찌 상속자들은 아버지 구찌오가 남긴 유산을 이어받아 세계로 진출하겠다는 포부를 밝혔다. 로돌포와 바스코가 밀라노와 피렌체에서 내수를 관리하는 동안 알도는 미국을 기점으로 글로벌 시장에 눈을 돌렸다. 1960년 뉴욕 사보이 플라자 호텔에 위치한 구찌 매장을 유명한 패션 거리인 5번가로 이전했다. 1961년 미국 팜비치와 영국 런던에 매장을 오픈했고 1963년에는 패션의 본고장인 프랑스 파리에 상륙했다. 유럽과 미국에서 화려한 명성을 획득하자 알도의 시선은 아시아로 향했다. 일찍이 아시아 시장의 잠재력을 간파했던 그는 1972년 일본 도쿄를 시작으로 1974년 홍콩에 최고급 매장을 오픈했다. 이 시기에 막대한 수익을 창출했던 하우스 오브 구찌는 의류 라인 확장에 박차를 가했다. 알도의 주도하에 뉴욕 맨하탄에 단독 건물을 인수하여 의류 매장을 오픈했다.

←출발부터 럭셔리 브랜드를 지향했던 구찌의 전략을 완벽하게 보여주는 1960년대의 광고.

1985년 패션의 중심지인 뉴욕 5번가 위치한 구찌 매장.

1977년 런던 매장 앞에 서 있는 알도 구찌.

1970년대 로돌포의 아들 마우리치오가 뉴욕에 합류하여 회사 경영을 돕기 시작했다. 하지만 새로운 세대가 가업에 뛰어든 뒤에 구찌는 패션 하우스로서의 명성보다 경영권을 놓고 벌어진 가족 간의 암투로 악명은 높아져 갔다. 1980년 알도의 아들 파올로는 아버지의 반대에도 불구하고 독립적인 브랜드를 설립했다. '파올로 구찌'라는 이름으로 발표한 그의 컬렉션은 1966년 출시된 플로라 프린트 일색이었다. 구찌 브랜드의 이미지에 손상한 그의 행동에 알도는 아들이 구찌라는 이름을 사용하지 못하게 소송을 걸었다. 결국 파올로는 패소했지만 부자간에

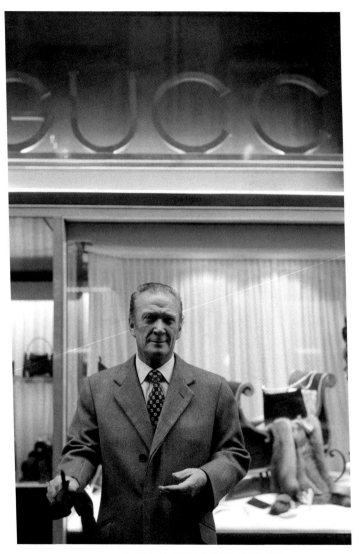

1971년 밀라노 매장 앞에 서 있는 로돌프 구찌.

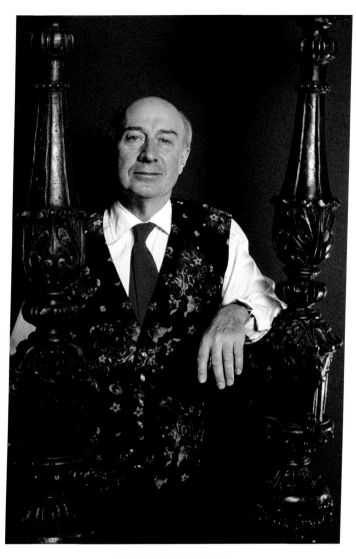

1980년 알도의 아들 파올로 구찌.

진흙탕 싸움이 시작되었다. 알도가 미국에서 탈세 혐의로 기소되자 파올로는 법정에서 아버지에게 불리한 증언을 했다. 결국 1986년에 알도는 칠백만 달러를 탈세를 인정했고 일 년 징역형을 언도받았다. 1983년 로돌포가 사망하자 그의 주식이 아들인 마우리치오에게 상속되었다. 지분의 오십 퍼센트를 소유하게 된 마우리치오는 회사의 주도권을 장악하는데 성공했다. 마우리치오는 구찌 아메리카 사장으로 금융계 변호사인 도메니코 데 솔을 임명했다. 결국 알도와 그의 자녀들을 회사에서 내몰렸고 보유하고 있던 지분을 매각하도록 강요당했다. 알도는 마우리치오가 아버지의 서명을 위조해서 주식을 차지했다고 반격했다. 그들이 경영권을 놓고 분쟁을 하는 사이에 회사는 방치된 채서서히 내리막길로 접어들었다.

1981년 피렌체에서 처음으로 선보인 기성복 컬렉션은 큰 찬사를 받았다. 하지만 마우리치오는 아버지나 삼촌과 달리 디자이너로서의 재능이나 사업가로서의 통찰력이 전혀 없었다. 더욱이 경영권 구도에 밀려난 가족들과 지속되는 진흙탕 싸움은

쉽게 마무리되지 않았다. 그 사이에 브랜드의 이미지는 곤두박질쳤다. 1988년 구찌 아메리카 사장이었던 도메니코 데 솔은 마우리치오에게 구찌 지분을 인베스트코프에 매각하고 경영 일선에서 물러나도록 설득했다. 그는 투자 유치에 성공하자 버그도프 굿맨에서 패션을 총괄했던 던 멜로를 경영 책임자로 영입했다. 멜로는 기성복 사업을 확장을 그에게 제안했고 가방을 포함한 액세서리 분야에서 의류를 분리해야 한다고 조언했다.

1990년 돈 멜로는 무명의 디자이너 톰 포드를 수석 디자이너로 고용했다. 그는 큰 성공을 거두었고 구찌에 합류한지 이 년이 채 안 되어 전 제품을 총괄하는 책임자가 되었다. 하지만 내부 갈등은 브랜드 발전에 걸림돌이 되었다. 마우리치오는 사업 방향 및 예술적 지향점을 놓고 파트너와 끊임없이 논쟁을 하며 회사를 파산 직전까지 몰고 갔다. 1993년 마우리치오는 모든 주식을 투자 은행인 인베스트코프에 매각하고 회사를 떠났다. 1980년대부터 시작된 격동의 세월은 그의 퇴장과 함께 막을 내렸다. 1994년에 돈 멜로는 하우스 오브 구찌에서 사임한 뒤 버그도프

굿맨으로 복귀했다. 크리에이티브 디렉터로 톰 포드가 임명되었고 구찌오의 상속자들은 더 이상 하우스 오브 구찌의 일원이 아니었다.

이탈리아 가문의 역사상 최악의 사태로 회자되는 비극적인 사건이 발생했다. 마우리치오가 남아 있었던 회사의 주식을 매각한지 십팔 개월 만에 우아한 밀라노 사무실 로비에서 총에 맞아서 사망했다. 사건의 수사망이 파트리치아 레지아니에게 좁혀졌다. 그녀는 1972년 마우리치오와 결혼하면서 하루아침에 유명 인사가 되었다. 그녀는 마우리치오가 가진 명성의 절반을 차지하며 화려한 삶을 만끽했다. '구찌 커플'이라고 불렸던 그들은 멕시코 남부에 있는 아카풀코, 미국 코네티컷 주, 스위스 세인트모리츠에 집을 포함하여 개인 요트와 뉴욕의 고급 펜트하우스까지 호화로운 생활을 누렸다. 그들은 재키 오나시스와 케네디 가문의 사람들을 포함하여 상류층 사람들과 돈독한 관계를 유지했다.

1983년 그의 아버지인 로돌프가 세상을 떠난 뒤에 경영권을 놓고 가족 간에 긴 싸움을 이어가면서 브랜드의 명성은 무참히 무너졌다. 레지아니가 주장하는 바에 따르면 마우리치오가 그녀의 조언을 들었다면 피할 수 있었던 일이었다고 말했다. 그가 모든 일을 독단적으로 실행하면서 그들의 결혼 생활은 돌이킬 수 없게 망가졌고 결국 이혼을 하게 되었다. 그녀는 마우리치오가 사망한 지 삼 년 뒤에 그를 청부 살인한 혐의로 유죄 판결을 받았다. 2016년 감옥에서 석방된 뒤 《가디언》과의 인터뷰에서 그들의 관계가 망가진 이유를 다음과 같이 말했다. "나는 마우리치오에게 화가 났다. 그가 가업을 잃게 되는 것이 안타까웠다. 그건 멍청한 짓이었고 명백한 실패였다. 분노가 차올랐지만 내가 할 수 있는 일어 아무것도 없었다."

톰 포드와 도메니코 드 솔은 업계에서 '톰과 돔'이라고 알려질 만큼 완벽한 팀워크를 자랑했다. 포드는 천부적인 재능과 전문성을 발휘하여 하우스 오브 구찌를 재탄생 시켰다. 그는 기존의 고급스런 이미지에 화려함과 섹시함을 완벽하게 조합하여

마우리치오가 밀라노 사무실 로비에서 총에 맞아 죽은 지 이 년 뒤에 전처인 레기아니가
암살자를 고용한 혐의로 기소되었다.

구찌의 옛 명성을 되찾았다. 1995년 도메니코는 사업 확장을 위해 주식을 공모했고 디자인 하우스의 수익과 주식의 가치는 가파르게 성장했다.

1990년대 후반 하우스 오브 구찌의 소유권을 놓고 펼쳐진 스펙터클한 대하소설이 대망의 막을 내렸다. 구찌의 영원한 맞수인 프라다와 명품 메가 그룹 LVMH가 구찌 인수 경쟁에 뛰어들었다. LVMH 회장인 베르나르 아르노가 적대적 합병을 시도하자 경영권 방어를 위해 도메니코 드 솔레는 구찌 지분의 40%를 소유한 PPR(2013년 케어링으로 사명변경) 회장 프랑소와 앙리 피노를 인수 경쟁에 끌어드렸다. 결국 PPR 그룹이 승자가 되었고 이후에도 PPR 그룹은 LVMH와의 경쟁을 통해 이브 생 로랑, 발렌시아가, 보테가 베네타를 포함하여 다수의 명품 브랜드를 인수했다. PPR 그룹은 모든 자원과 힘을 동원하여 구찌의 명성을 회복하는데 총력을 기울였고 세기 말에 이르러 하우스 오브 구찌는 세계적인 명품 제국을 대표하는 브랜드가 되었다.

1983년 구찌 폴로상을 수상한 찰스 3세.→

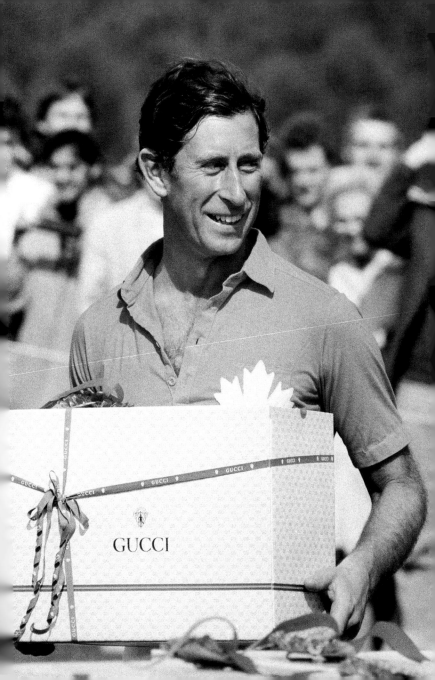

Tom Ford

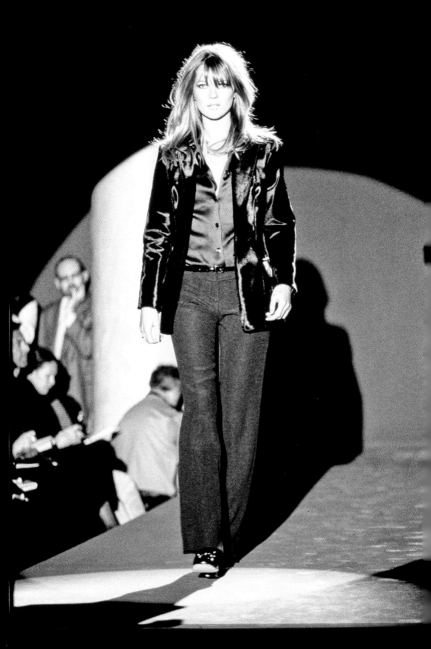

A Sexual Revolution

지난 삼십 년간 톰 포드는 패션 역사상 가장 위대한 디자이너 중 한 명이자 끝도 없이 추락했던 구찌의 운명을 바꾼 장본인으로 평가받고 있다. 1990년 유서 깊은 패션 하우스의 수석 디자이너로 임명될 당시만 해도 그는 패션계에서 평판은커녕 이렇다 할 경력도 없는 무명의 디자이너였다.

그는 1961년 텍사스 오스틴에서 태어났다. 1979년 대학에서 미술사를 공부하기 위해 뉴욕으로 이주했다. 대도시에서 처음 경험하는 라이프스타일을 통해 그는 패션계에 눈을 뜨게 되었다. 포드는 다양한 사람들과 소통하며 직감적으로 대도시가 가져다 줄 무한한 기회를 감지했다. 그는 《보그》와의 인터뷰에서 어느날 참석했던 파티에 관해 다음과 같이 말했다. "앤디 워홀이 그곳에 있었다. 그는 조금 뒤에 우리를 '스튜디오 54'로 데려

←1995년 케이트 모스는 포드의 대표작인 실크 셔츠, 힙스터 팬츠, 스키니 벨트, 그리고 벨벳 재킷을 착용하고 무대에 섰다.

갔다. 와우, 나는 아직도 도나 서머의 노래를 들으면 그 때가 생각나서 가슴이 떨린다. 내가 막 성년기에 접어들었을 때라서 그런지 모든 것이 강렬하게 느껴졌다."

홀스턴, 비앙카 재거, 제리 홀, 앤디 워홀과 같은 시대의 아이콘과 뉴욕의 가장 핫했던 나이트클럽에서 보냈던 시간들은 그의 뇌리에 깊게 새겨졌다. 화려하고 관능적인 스타일로 구찌의 운명을 뒤바꾼 톰 포드 디자인에는 '스튜디오 54'의 정령이 깃들어져 있다.

그는 뉴욕 대학교에서 미술사 공부를 시작한지 일 년 만에 연기자의 꿈을 품고 로스앤젤레스로 향했다. 근사한 외모 덕분에 많은 광고에 캐스팅 되었고 훗날 구찌의 광고 전략을 기획하고 성공적으로 이끄는데 이때의 경험이 큰 도움이 되었다. 배우를 꿈꾸며 열정을 불태웠던 젊은 시절의 바람이 마음에 불씨로 남아 있었던 그는 2005년 <페이드 투 블랙>이라는 영화 제작사를 설립하여 제2의 인생을 시작했다.

1995년 가을·겨울 컬렉션에서 선보인 실크 벨벳 드레스와 코트를 착용한 앰버 발레타.→

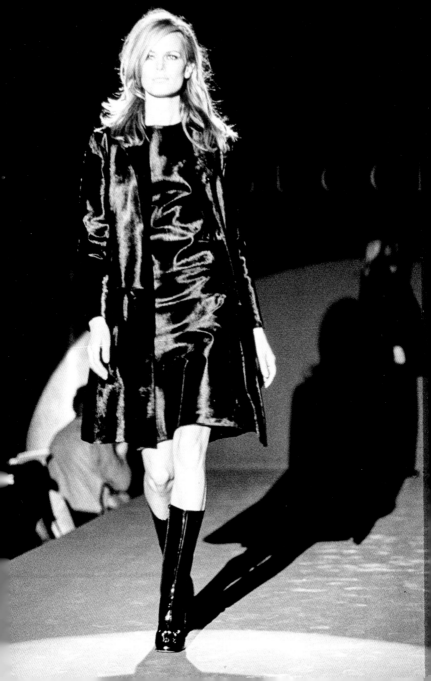

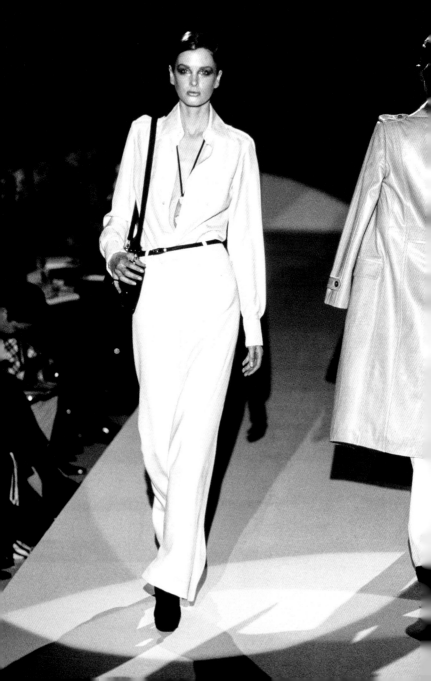

뉴욕으로 돌아온 포드는 파슨스 디자인스쿨에서 실내 건축학을 공부했다. 이내 그의 관심사가 패션이라는 것을 알게 되었고 연관된 직업을 찾기 시작했다. 그는 이력서에 전공 분야나 경력을 명확하게 기재하지 않았다. 사실 그는 프랑스 패션 하우스 '끌로에'에서 일정 기간 일했지만 디자인과 무관한 홍보 분야였다. 그는 사람의 마음을 사로잡는 능력과 끈기가 있었다. 미국 디자이너 캐시 하드윅은 어시스턴트로 패션 커리어를 막 시작했던 포드의 모습을 다음과 같이 기억했다. "당시에 나는 의도적으로 그에게 절망감을 안겨주었다. 그에게 가장 좋아하는 유럽 디자이너가 누구인지 물었을 때 '아르마니와 샤넬'이라고 대답했다. 몇 달이 지난 뒤에 포드에게 우연히 그 이유를 물어 보니 그때 내가 입고 있었던 옷이 아르마니였기 때문이라고 말했다. 그를 어떻게 고용하지 않을 수 있나?"

포드는 이 년정도 캐시 하드윅과 일했다. 1988년 페리 엘리스로 자리를 옮겼을 때쯤 점점 미국 스타일에 염증을 느끼고 있었다.

←1996년 가을·겨울 컬렉션 무대에 선 카일리 백스. 유려한 실루엣이 돋보이는 팬츠는 '스튜디오 54' 시대의 비앙카 재거라면 결코 피해갈 수 없는 홀스톤 풍의 멋스러움이 배어 나왔다.

1990년 포드는 디자이너로서 비교적 짧은 경력으로 구찌 기성복 라인에 수장이 되었다. 결과만 놓고 보면 엄청난 성공이었지만 당시 다수가 수석 디자이너의 자리를 고사했던 상황을 고려해보면 마냥 행복한 일은 아니었다. 돈 멜로는 그때의 상황을 다음과 같이 설명했다. "다수와 이야기를 나누었지만 도중에 무산되었다. 이탈리아로 이주하는 것도 부담스러웠지만 무엇보다 쇠락의 길로 접어든 디자인 하우스를 재건해야 하는 중책은 아무래도 커리어에 흡집이 날 수 있는 위험을 감수해야 했기 때문이다."

포드는 제안을 수락하고 난 뒤 즉시 그의 파트너이자 패션 저널리스트인 리처드 버클리와 함께 밀라노로 이주했다. 버클리는 평생 포드의 든든한 버팀목이 되었고 그들은 2014년에 결혼을 했다. 1994년 돈 멜로가 버그도프 굿맨으로 복귀하자 경영진은 크리에이티브 디렉터로 포드를 임명했다. 그는 향수와 광고 캠페인은 물론 매장 디자인까지 총괄하며 패션계의 스포트라이트를 받았다. 포드는 최고 경영인이자 비지니스 파트너인 도메니코 데

1995년 MTV 시상식에서 구찌 의상을 착용한 마돈나.→

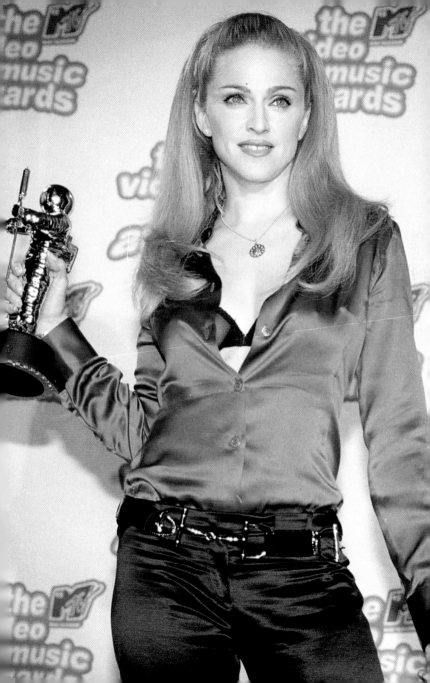

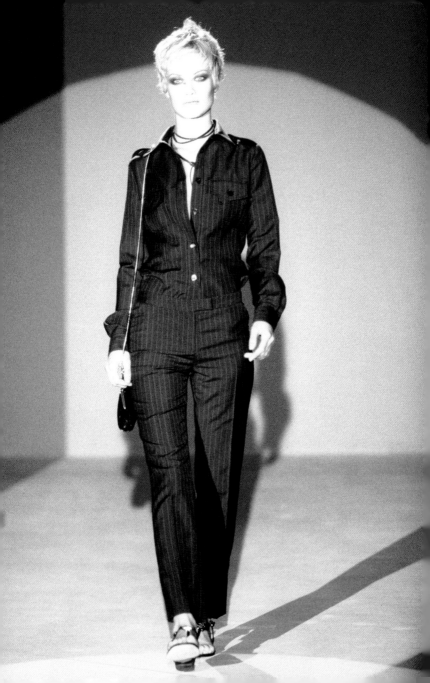

솔의 지원에 힘입어서 곤경에 빠져 허덕이는 유서 깊은 브랜드에 자신의 흔적을 남기기 시작했다. 《보그》칼럼니스트 사라 모워는 당시의 상황을 다음과 같이 말했다. "1994년 포드의 데뷔 컬렉션을 앞두고 구찌 홍보 담당자들이 쇼에 참석해 줄 것을 간청했다. 물론 대부분의 패션 종사자들은 크게 신경 쓰지 않았다." 그 후로 불과 일 년 만에 전세가 뒤집혔다. 포드의 획기적인 디자인을 보기 위해 패션 관계자들이 패션쇼장으로 몰려들었다. 단조로운 색상의 파워 드레싱이 지배했던 1980년대를 거쳐 1990년대 초반까지 자유로운 그런지 스타일이 주를 이루었다. 바로 그 시기에 포드는 관능적인 퇴폐미가 느껴지는 디자인을 들고 나왔다. '스튜디오 54'의 경험과 1970년대 유행했던 고급스런 글램 스타일을 접목시켜 남녀 가릴 것 없이 허리까지 풀어 헤친 화려한 새틴 셔츠에 로우컷 힙스터 팬츠를 매치하여 섹시미를 강조했다. 여기에 일렉트로닉 오렌지, 라임 그린 색상의 벨벳 슈트와 질감이 느껴지는 블루 코트를 함께 선보였다. 포드는 모피, 벨벳,

←1996년 봄·여름 컬렉션에서 월스트리트 금융맨이 사랑하는 핀 스트라이프로 블라우스와 정장 바지를 디자인했다.

가죽, 새틴 등의 화려한 소재를 사용하여 쾌락주의적 관능미를 표현했다. 그의 대담하고도 획기적인 디자인은 패션계에 큰 반향을 일으켰다. 포드는 하우스 오브 구찌의 정신을 존중했지만 전통적인 가치에 안주하지 않았다. 자신의 방식으로 패션계의 지형을 흔들어 놓았다. 브랜드의 본질을 제외하고 모든 것을 바꿨다. 패션 매체들은 하나같이 그의 컬렉션에 열광했고 유명 인사들의 발길이 다시 구찌 매장으로 이어졌다. 그 해 'MTV 뮤직 어워드'에서 마돈나가 구찌를 착용한 것은 부활을 알리는 신호탄에 불과했다. 카리스마 넘치는 톰 포드의 시대는 상상 그 이상의 희열을 동시대 사람들에게 선사했다. 1996년 그는 가을·겨울 컬렉션에서 '처음으로 모든 것을 한 데 모았다.'고 자평했다. 외설적인 헬무트 뉴턴의 스타일과 '스튜디오 54'의 추억이 혼재되어 있는 그의 컬렉션은 과도하게 선정적인 디자인으로 큰 파장을 일으켰다. 그러나 패션계는 오히려 환영하는 분위기였다.

2004년 안나 윈투어는 포드가 패션계에 등장했던 당시를

1997년 봄·여름 컬렉션. 스텔라 테넌트가 블랙 드레스 위에 걸친 코트는 GG로고를 스타일리시하게 활용한 대표적인 예이다.→

회상하며 다음과 같이 말했다. "90년대 초반에 그가 내 레이더 망에 포착되었을 때 패션계는 형태도 없이 층층이 겹쳐 입는 끔찍한 그런지 룩에 파묻혀 있었다. 그가 로우컷 힙스터와 아름답게 체형이 드러나는 드레스를 들고 나와 그런지 룩을 시애틀로 보내 버렸다."

　디스코 시대를 연상시키며 화려함의 극치를 선보였던 전년도와 달리 1996년 컬렉션은 도회적인 감성이 도드라져 보였다. 모노톤의 정장과 재킷, 매끄러운 블랙 가죽, 핀 스트라이프, 무난한 화이트 의상이 주를 이루었다. 예외적으로 포드의 상징적인 벨벳 턱시도만 강렬한 레드와 딥 블루 색상을 띄고 있었다. 고급스런 모피로 제작한 롱코트는 남성복에서 봄직한 스타일이거나 오버사이즈로 재단되었다. 포드의 트레이드마크인 깊게 파인 셔츠, 타이트한 힙스터 팬츠, 이제 구찌를 대표하는 아이템이 된 스키니 벨트, 그리고 화려한 골드빛 액세서리들이 곳곳에서 눈에 띄었다. 아름다운 체형이 드러나는 화이트 저지 드레스는 의사의

←1997년 구찌 가을·겨울 패션쇼에서 스키니 벨트를 착용한 조디 키드와 조지나 그렌빌.

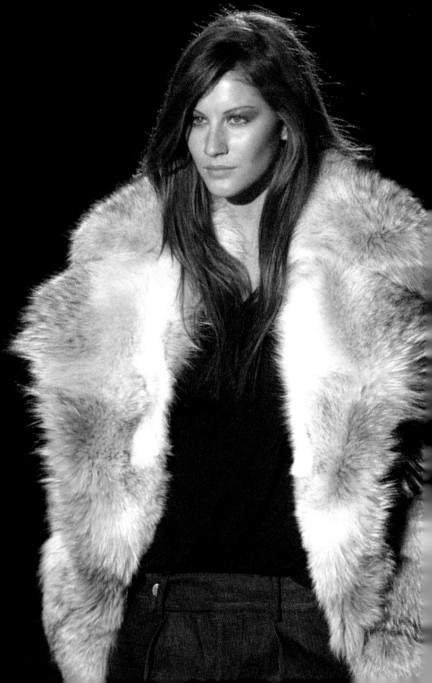

1997년 미국패션디자이너 협회CFDA 시상식에 참석한 톰 포드와 비앙카 재거.

일부를 잘라서 골드빛 벨트 버클이나 고리로 장식했다.

포드의 디자인은 노골적으로 섹시미를 강조했지만 여전히 중성적인 매력을 드러냈다. 슈트와 벨벳 턱시도를 남녀 구분 없이 제작했으며 모든 모델들은 타이트한 힙스터 팬츠를 착용했다. 구찌는 정통적으로 월스트리트 금융맨이 선호하는 브랜드였다. 커스튬 디자이너 엘렌 미로닉이 「월스트리트」에 등장하는 고든 게코에게 구찌 로퍼를 착용하게 한 것은 결코 우연이 아니었다. 그는 하우스 오브 구찌에서 처음으로 젠더리스 스타일을 시도했고 그가 떠난 후에도 뒤를 이은 디자이너들에게 좋은 선례를 되었다.

포드는 의상뿐만 아니라 무대 디자인에서도 극적인 분위기를 연출했다. 컴컴한 어둠 속에서 모델들이 무대 위로 걸어 나오고 스포트라이트가 하나 둘씩 그들을 비출 때면 퇴폐적인 나이트클럽의 한 장면을 보는 듯한 착각을 불러 일으켰다. "패션쇼장을 통제하고 싶었다. 백그라운드 라이트를 소멸시키고 오직 의상에만

1999년 가을·겨울 컬렉션에서 호화로운 퍼 코트를 착용한 지젤 번천.←↑
1999년 봄 컬렉션에서 선보인 할렘 팬츠. 같은 해 그래미 시상식에서 마돈나가 착용했다.↑

시선을 집중시키고 싶었다." 관능적인 사운드트랙과 전반적인 특수효과들까지 모두 "섹시"를 외치고 있었다.

포드의 디자인은 더욱 위험해졌고 모델들은 거의 알몸으로 무대 위에 나타났다. 1997년 그는 처음으로 구찌 티팬티를 선보였다. 남녀 가리지 않고 거의 벌거벗은 모델들이 아슬아슬하게 GG 로고가 묶여 있는 티팬티를 입고 무대를 활보했다. 비키니 하의로도 활용되는 티팬티는 디자이너 란제리 라인에 영감을 주는 인기 아이템으로 자리잡았다. 2018년 킴 카다시안은 1997년 구찌 티팬티를 입고 찍은 사진을 인스타그램에 올렸다. 놀랍게도 이백만 명이 넘는 사람들이 이 사진에 '좋아요'를 눌렀다.

더욱 대담해진 포드의 디자인은 이브닝 웨어에서 빛을 발했다. 1970년대 글램 록을 연상시키는 화려한 모피와 섹시한 애니멀 프린트가 컬렉션에 더해졌다. 1990년대 말이 되자 더욱 화려해진 색상과 커다란 주름장식, 그리고 구찌의 전성기를 이끌었던 플로라 패턴이 등장했다. 팬츠, 스커트, 드레스와 같이 클래식한

2000년 봄·여름 컬렉션 무대에 선 오렐리 클로델.↑
2000년 봄·여름 컬렉션에서 비키니 탑과 실크 소재의 러닝 팬츠를 착용한 자퀘타 휠러.↑→

2000년 밀라노에서 개최된 봄·여름 컬렉션에서 무대에 선 자퀘타 휠러.

아이템들은 그의 손을 거쳐 퇴폐미가 물씬 풍기는 화려한 의상으로 변신했다. 안이 훤히 비치는 대담한 소재를 주저 없이 사용했고 과감히 옷감을 잘라 부분 노출을 감행했다. 힙에 간신히 걸쳐지는 팬츠에 구찌 로고가 빼꼼히 삐져나오게 티팬티를 아무렇지도 않게 매치했다. 그의 정서적 고향인 1970년대 향수가 모든 컬렉션에서 배어나왔다. 2002년 컬렉션에서는 오버사이즈 선글라스와 홀스턴풍의 가운을 입은 모델을 통해 '스튜디오 54'의 분위기를 이어나갔다.

포드는 크리에이티브 디렉터로 브랜드 전체를 총괄했다. 그는 큰 성공을 거둔 디자인을 바탕으로 스타일을 응집시켜 브랜드의 효과를 극대화 했다. 그는 1995년부터 사진작가 마리오 테스티노, 스타일리스트 카린 로이트펠드와 협력하여 직접 브랜드 광고 캠페인을 연출했다. 유럽 특유의 세련된 섹시미를 연출했던 로이트펠드는 프랑스 《보그》에서 대단히 성공한 편집장이 된 후에도 포드의 뮤즈이자 조언자로 그의 작품에 영감을 주었다.

←2004년 봄·여름 컬렉션에서 선보인 프린지 이브닝 백. 강렬한 메탈릭 컬러에 에메랄드 빛 뱀 모양의 화려한 장식을 더하여 퇴폐미의 수위를 한 단계 더 끌어 올렸다.

최고의 전문가들의 손을 거쳐 탄생한 광고 캠페인의 첫 이미지는 반전으로부터 시작되었다. 다소곳한 모습의 앰버 발레타는 절반 정도 단추가 없는 블루 새틴 셔츠에 그해 MTV 시상식에서 마돈나가 착용했던 벨벳 팬츠를 매치했다. 비딱하게 한 손을 주머니에 찌르고 남성 모델과 어우러져 있는 모습이 뇌쇄적인 느낌을 불러일으켰다. 이후에 나올 자극적인 광고 캠페인에 비하면 풋풋한 느낌이었다. 조지나 그렌빌과 케이트 모스를 비롯하여 유명 모델들이 광고 캠페인에 등장했다. 모델들은 다양하게 섹슈얼한 포즈를 취했고 과감함 스킨십도 빈번하게 일어났다. 남녀 모두에게 누드에 가까운 노출이 흔하게 일어났다. 셔츠를 입지 않은 남성 모델이 구찌 벨트를 푸는 포즈를 취하거나 란제리 광고에서 여성 모델이 티팬티만 입고 해변에 엎드려 있었다. 2003년에는 카르멘 카스가 G 모양으로 다듬은 음모를 남성 모델에게 노출하기 위해 언더웨어를 끌어 당기는 도발적인 포즈를 공개했다.

모델의 벌어진 입술과 골드 엠블럼에 초점을 맞춘 선글라스 광고는 묘하게 관능미를 불러일으켰다.→

GUCCI

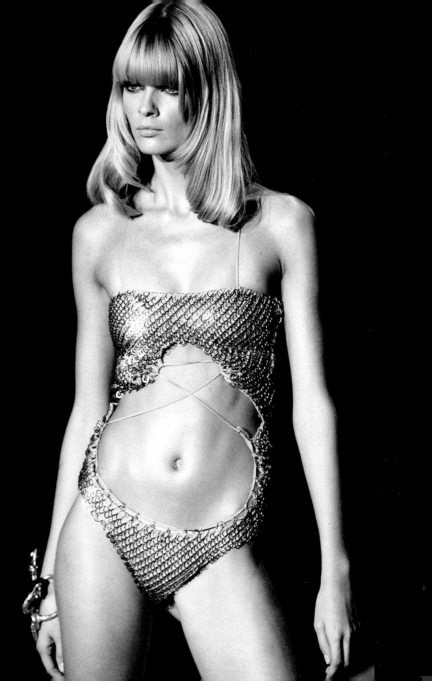

2000년대 초까지만 해도 온라인 생중계로 패션쇼를 관람하는 서비스가 제공되지 않았다. 영향력 있는 패션 잡지의 3월호와 9월호에서 실린 광고를 통해 뉴 컬렉션을 흘끔 볼 수 있었다. 포드는 멤버들의 능력치를 극대화하여 광고로 표현할 수 있는 창의성의 결정체를 보여 주었다. 마리오 테스티노는 2008년 《인디펜던트》와의 인터뷰에서 그때의 일을 다음과 같이 회상했다. "그 시기에는 광고 캠페인이 에디토리얼 작업보다 더 흥미로웠다. 구찌 캠페인을 진행하면서 톰 포드는 나의 예술적 안목을 새로운 차원으로 끌어올렸다."

포드는 당시 구찌 그룹이 소유하고 있던 이브 생 로랑 브랜드도 총괄하고 있었는데 이곳에서도 끊이지 않고 논란이 일어났다. 일부 광고는 선정적인 이미지 때문에 영국 광고표준청의 심의에 걸려서 상영 불가 판정이 내려졌다. 그 중 가장 센세이션을 일으켰던 광고는 2000년 이브 생 로랑 오피움 향수였다. 소피 달아 골드 스틸레토와 주얼리 외에 아무 것도 걸치지 않은 채 눈을

←2004년 봄·여름 컬렉션. 거의 헐벗은 모습이지만 아찔하게 매력적인 줄리아 스테그너의 모습을 통해 포드의 마법 같은 디자인의 진가가 드러났다.

2003년 스터드 스파이크 힐 슈즈. 파워풀한 여성상을 디자인에 녹여낸 좋은 예이다.

화사한 색상으로 상징적인 줄무늬에 변화를 주었고 대나무 손잡이를 모티브 만든 줄로 독특한 분위기를 연출했다.

구찌를 상징하는 대나무 손잡이와 플로라 패턴을 모티브로 한 우아한 블랙 새틴 백.

감고 도발적인 포즈를 취했다. 카린 로이트펠드가 스타일링을 한 이 광고는 거센 비판을 받았지만 언제나 그랬듯이 대단한 파급력을 발휘했다. 포드는 최신 디자이너 컬렉션만큼이나 완벽한 체형이 사회적 지위를 상징하게 되었던 시대적 흐름을 놓치지 않았다. 그는 뉴 제너레이션이 거부할 수 없는 이 두 가지 요소를 완벽하게 융합시켜 사람들의 눈을 사로잡았다. 포드는 한 인터뷰에서 구찌에 남긴 그의 발자취에 대해 다음과 같이 언급했다. "나는 뭐랄까 다소 과시적인... 섹시한 매력이 넘치는 쾌락주의를 패션계로 불러들였다."

날 것 그대로의 섹슈얼리티가 진하게 묻어 나오는 그의 디자인은 구찌 브랜드의 매력을 극적으로 끌어올렸다. 포드는 고객들로 하여금 상징적인 구찌 가방이나 신발뿐만 아니라 의상을 소유하고 싶은 열망을 자극했다. 포드는 자신이 지닌 사회적 명성과 매력적인 성품으로 유명 인사들과 브랜드의 관계를 더욱 돈독하게 만들었다. 그는 패션 평론가 브리짓 폴리와의 인터뷰에서 "마돈나가 골반 바지를 입고 시상식에 나타났을 때 구찌 로퍼의

판매율도 동반 상승했다. 우리는 서른 살에서 이른 살까지 모두 입을 수 있는 핀 스트라이프 정장을 판매한다. 나는 상업 디자이너이너이고 그런 내 모습에 자부심을 느낀다. 결코 다른 누군가가 되고 싶지 않다. 진정으로 우리는 의상을 통해 수익을 창출할 수 있고 나는 이 사실을 상업 디자이너라는 정체성을 통해 말하고 있다." 포드 체제하에 구찌 브랜드는 완벽하게 부활했다. PPR(2013년 케어링으로 사명변경)은 이 브 생 로랑, 발렌시아가, 보테가 베네타와 같이 유서 깊은 디자인 하우스를 비롯하여 젊고 흥미진진한 스텔라 매카트니와 알렉산더 맥퀸을 인수하면서 패션 제국으로서의 면모를 드러냈다.

최고의 비즈니스 파트너이자 구찌의 최고 경영자인 도메니코 드 솔이 은퇴를 준비하기 위해 회사를 떠났다. 포드는 놀랍게도 그의 후임을 임명하고 자신도 구찌를 떠나겠다고 발표했다. 업계에서는 포드와 구찌의 지배 지분을 가진 PPR 사이의 관계가 악화 되었다는 소문이 파다했다. PPR측은 포드가 돈을 너무 많이 요구한다고 주장했다지는 포드는 《웨먼스 웨어 데일리》와의

포드는 적극적인 에이즈 활동가였고 1997년 매년 로스앤젤레스에서 개최되는 에이즈 프로젝트 갈라쇼에 참석해 자리를 빛냈다.

인터뷰에서 다음과 같이 반박했다. "돈과는 무관한 일이다. 이것은 누가 결정권을 갖느냐의 문제였다." 진실이 무엇인지 알 수 없지만 그들의 이별이 험악했음을 보여주는 일례가 있다. 2011년 피렌체에 개장한 구찌 박물관에서 이상하리만큼 포드의 흔적이 없었고 일부 전시회에서는 그의 작품이 완전히 배제되었다. 2016년 포드를 깊이 동경하는 알렉산드로 미켈레가 수장이 된 후에야 그가 남긴 막대한 유산이 재조명되기 시작했다.

포드는 구찌를 떠난 후 자신의 이름으로 브랜드를 설립했다. 그는 오랜 비즈니스 파트너였던 도메니코 드 솔을 회장으로 임명하고 그에게 경영을 일임했다. '톰과 돔'이 다시 드림팀으로 활동을 재개했다. 포드는 새로운 모험을 통해 구찌 재임 기간 동안 이루었던 성공에 비견할 만한 성과를 거두었다. 그가 떠난 자리에는 이 년간 포드와 함께 일했던 프리다 지아니니가 크리에이티브 디렉터로 선임되었다. 2009년 보테가 베네타를 이끌었던 파트리치오 디 마르코가 구찌의 최고 경영자로 임명 되었다.

2004년 2월 구찌에서의 마지막 패션쇼를 마치고 박수갈채를 받고 있는 톰 포드. 격정적이었던 한 시대가 막을 내리는 순간이기도 했다.↓

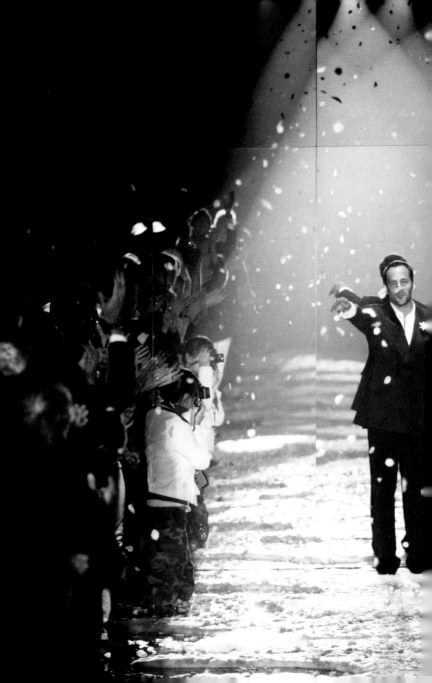

Frida Giannini

A Streamlined Global Brand

프리다 지아니니는 여러모로 전형적인 모던미를 지닌 구찌 여성이었다. 그녀는 가냘픈 체형에 잘 어울리는 블랙 드레스, 우아한 팬츠, 고급스런 실크 상의를 선호했다. 정수리 한가운데 가르마를 타서 허니 블론드 헤어를 흠잡을 데 없이 말끔하게 정돈하여 섹시하지만 절제미가 배어나오는 스타일을 연출했다.

지아니니는 1972년 로마에서 건축가인 아버지와 미술사 교수인 어머니 사이에서 태어났다. 1980년대 이탈리아의 중산층 가정에서 성장한 그녀는 성인이 되어서 자연스럽게 사회의 중추적 역할을 하는 세대가 되었다. 그녀는 젊은 시절에 페데리코 펠리니의 「라 돌체 비타」를 사랑했고 데이비드 보위의 화려하고 중성적인 매력에 빠져 있었다. 때때로 풋풋했던 시절에 보았던 오드리 헵번의 「티파니의 아침」을 떠올리며 향수에 젖어

←2007년 봄·여름 컬렉션에서 선보인 플로라 프린트 드레스를 착용하고 무대 위를 걷고 있는 지아니니. 우아한 옷차림과 완벽한 스타일로 이상적인 구찌 스타일을 구현했다.

들기도 했다. 다양한 영향으로 버무려진 그녀의 감성은 구찌에서 보낸 십 년의 기간 동안 다양한 방식으로 표출되었다. 지아니니는 인터넷 이전의 세대로 아날로그 감성을 이해했고 전통적인 브랜드의 유산을 중시했다. 또한, 그녀는 디지털 패션과 소셜 미디어라는 새로운 세상을 편견 없이 포용했다.

지아니니는 로마에 위치한 '의상·패션 아카데미에서 공부를 마친 뒤 1997년에 이탈리아 패션 하우스 펜디에 합류했다. 가죽 제품 디자인 책임자로 승급하기 전까지 세 시즌 동안 펜디에서 기성복을 담당했다. 1997년 그녀가 펜디에 몸담고 있을 때 브랜드를 대표하는 '바케트 백'이 처음으로 출시되었다. 단숨에 '잇-백'으로 등극할 만큼 엄청난 성공을 거두었지만 안타깝게도 이를 계기로 명품 제국인 LVMH에 레이다망에 포착되어 가업으로 이어져 왔던 회사를 매각하게 되었다.

2002년에 포드는 지아니니를 직접 선발하여 구찌로 영입했다. 당시 스물 네 살이었던 그녀는 2004년까지 핸드백·액세서리

지아니니는 지향하는 심플하고 우아한 디자인이 돋보였던 2010년 프리-폴 컬렉션. 실크 상의, 와이드 팬츠, 황갈색 코트에 잘 어울리는 액세서리를 매치하여 스타일을 완성했다.→

2011년 가을·겨울 컬렉션, 플라워 느낌의 스톨을 청록색 쉬폰 드레스를 착용한 조안 스몰스.

디자인 담당했다. 급작스럽게 포드가 사임하자 알레산드라 파치네티가 여성복을, 존 레이는 남성복을 담당하는 수석 디자이너가 되었고 지아니니 또한 액세서리를 총괄 책임자로 승진했다. 2005년 파치네티는 별다른 성과를 남기지 못한 채 구찌를 떠났다. 그의 후임으로 크리에이티브 디렉터로 임명된 지아니니는 여성복과 남성복을 비롯하여 매장 디자인, 광고·커뮤니케이션을 총괄하는 전권을 위임 받게 되었다.

하우스 오브 구찌는 포드가 크리에이티브 디렉터로 재임하는 기간 동안 독창성과 대중성을 동시에 만족시키며 엄청난 상업적 성공을 거두었다. 패션계의 유명인사였던 포드와 달리 거의 무명에 가까웠던 지아니니가 느꼈을 압박감을 가히 상상을 초월했을 것이다.

2006년 가을·겨울 컬렉션에서 그녀는 1970년대에 감성으로 가득 찬 화려한 글램-록과 1990년대 유행했던 메탈릭풍의 액세서리를 선보였다. 포드가 첫 번째 컬렉션에서 선보였던 '카 페인트'로 마감한 반짝이는 플랫폼 슈즈가 재등장 했을 뿐만 아니라

전반적인 분위기가 포드의 스타일을 모방한 모양새였다. 하지만 조금 더 자세히 살펴보면 데이비드 보위와 그의 젠더리스 스타일에 영감을 받은 흔적이 고스라니 드러났다. "나는 데이비드 보위와 70년대 사람들이 외출할 때마다 이미지에 변화를 주기 위해 시도했을 법한 무언가에 대해 생각했다." 지아니니는 당시 절제되고 차분한 분위기가 우세했던 밀라노 패션 트렌드와 현저하게 다른 스타일을 내놓았다. 화려한 골드·퍼플 컬러, 오버사이즈 모피, 스팽글로 덮인 직물로 뒤덮인 구찌는 여전히 강세를 보였지만 평가는 엇갈렸다. 패션 비평가들은 포드의 흔적이 고스란히 묻어나는 그녀의 컬렉션을 보고 어떻게 반응해야 할지 갈피를 잡지 못했다. 다행히 지아니니는 이듬해부터 포드의 슈퍼 섹시 스타일에서 벗어나 구찌의 상징적인 유산을 되돌아보기 시작했다.

지아니니는 구찌 85주년을 맞이하여 기록 보관소에서 60년대 초반의 자료들을 살펴보며 몇 가지 아이디어를 떠올렸다. 대다수의 비평가들은 그녀가 구찌의 유산을 존중하기보다

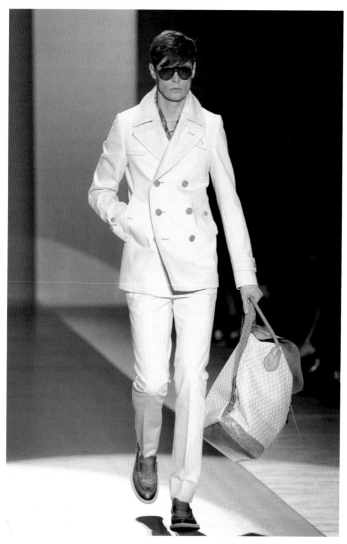

클래식한 이탈리아 스타일인 화이트 더블브레스트 슈트에 로퍼와 선글라스를 매치하여
패셔너블하면서도 고급스러운 스타일을 연출했다.

젊은 층의 관심을 끌어드리는 데 집중한 나머지 소녀 감성으로 뒤범벅된 민속풍의 드레스를 무작위로 뿌려놓았다고 신랄하게 비판했다. 특히 《보그》 칼럼리스트 사라 모워는 응집력이 부족했던 그녀의 컬렉션을 놓고 불편한 심기를 노골적으로 드러냈다. "지아니니는 상점에 무엇이 걸려 있는지 알아야 한다. 그리고 패션쇼를 통해 전달하고자 하는 메시지를 간결하게 다듬는 법을 배워야 한다."

2000년대 후반으로 접어들면서 주름 장식을 비롯하여 에스닉한 색채를 강하게 띠는 보헤미안 스타일이 눈에 띄게 줄어 들었다. 지아니니는 전문적인 식견을 발휘하여 세심하게 디자인을 선별했다. 《보그》에서는 이러한 변화를 놓고 다음과 같이 유추했다. "프리다 지아니니는 밀라노에서 활동하는 다른 여성 디자이너들과 다른 시대에서 성장했다. 그녀는 패션을 실용적인 관점에서 본다. 젊은 글로벌 고객들이 즉각적으로 이해할 수 있고

70년대로의 회귀를 알리는 신호탄이 되었던 2011년 가을·겨울 컬렉션에서 지아니니는 한 눈에 들어오는 스웨이드 코트를 비롯하여 많은 인상적인 디자인을 남겼다.→

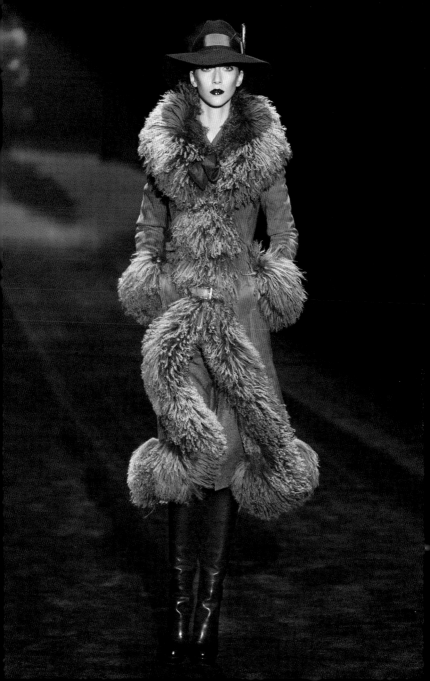

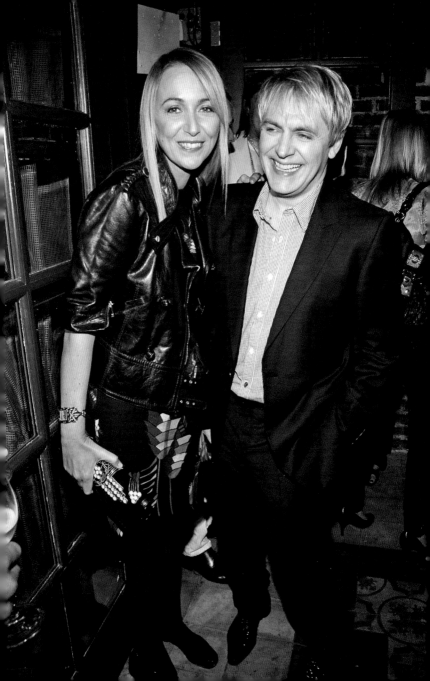

유행의 선두주자로서 '힙'한 느낌을 살리는 거 외에 다른 것에 관심 없다. 이제 구찌는 빠르고 효율적이게 움직이는 컬렉션으로 구분된다."

지아니니는 구찌 고객들의 성향을 정확하게 간파하여 그들의 취향을 최우선 순위에 놓았다. 2009년 컬렉션에서 그녀의 장점을 유감없이 발휘되었다. 섬세하게 만들어진 파티 드레스로 스트리트웨어의 도드라짐을 상쇄시켰고 빈틈없이 재단된 열대 프린트 셔츠가 보이시한 슈트와 어우러져 독특한 분위기를 연출했다. 전체적으로 슬림한 이 실루엣은 '프리다'라고 불리며 구찌 슈트의 또 하나의 시그니처가 되었다. 그녀의 컬렉션은 놀랄 만치 새로워졌고 몰입도는 한층 더 높아졌다. 이러한 변화는 구찌 스튜디오가 피렌체에서 로마로 이전한 것과 무관하지 않았다. 생동감이 넘치는 이탈리아의 수도이자 그녀가 나고 자란 로마에서 지아니니는 브랜드가 나아갈 새로운 방향을 구상했다.

←영국의 5인조 그룹인 듀란듀란의 멤버 닉 로즈와 함께 찍은 사진. 2007년 뉴욕에서 개최한 사적인 저녁 모임에 머라이어 캐리와 본 조비를 포함하여 다수의 뮤지션들이 초대했다. 지아니니는 닉 로즈를 환영하는 마음으로 듀란듀란의 히트곡 중 하나를 불렀다.

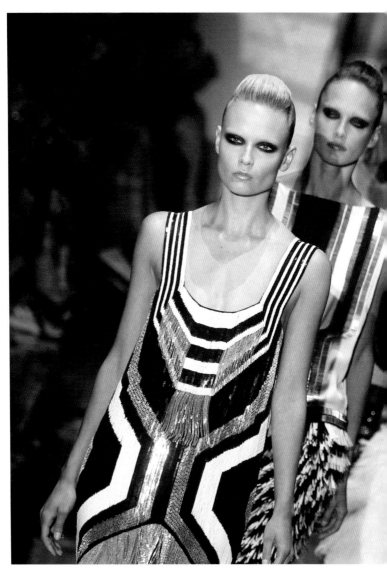

1920년대 크라이슬러 건물에서 영감을 받은 2012년 봄·여름 컬렉션.

"피렌체는 정말 작은 도시였다. 팀 멤버들은 젊었고 그들은 친구들과 어울릴 시간이 필요했다. 로마는 아름다운 햇살과 친절한 사람들, 근사한 라이프스타일로 우리를 반겨주었다."

지아니니는 매장을 재설계하는 업무를 총괄했다. 외부를 엠버 유리로 마감하여 실내를 자연광으로 가득 채웠고 탁 트인 내부 공간은 따스한 느낌의 나무로 장식했다. 브랜드가 지향하는 봐와 같이 모던과 클래식의 하모니를 이루는데 중점을 둔 결과, 구찌 매장은 고가의 상품에서 배어나오는 품격과 힙하고 쿨한 젊음의 매력이 넘치는 공간으로 탈바꿈 했다.

새천년으로 접어든지 십 년이 지났을 때쯤 그녀는 자신만의 확고한 디자인 철학을 형성했다. 브랜드에 큰 영향을 미친 포드 시대의 관능미를 유지한 채 노골적으로 드러냈던 섹슈얼리티와 쾌락주의적인 색채를 지워나갔다. 2010년 봄·여름 컬렉션에서 지아니니는 새로운 방향의 모더니즘을 제시했다. 최신 공상 과학에서 볼 법한 멀티 화이트 스트랩과 군데군데 절개선 사이로

2012년 4월 중국 상해에서 개최된 구찌 패션쇼. 중국은 구찌를 비롯하여 다른 명품 브랜드에게 수익성을 고루 갖춘 시장으로 빠르게 성장했다.→

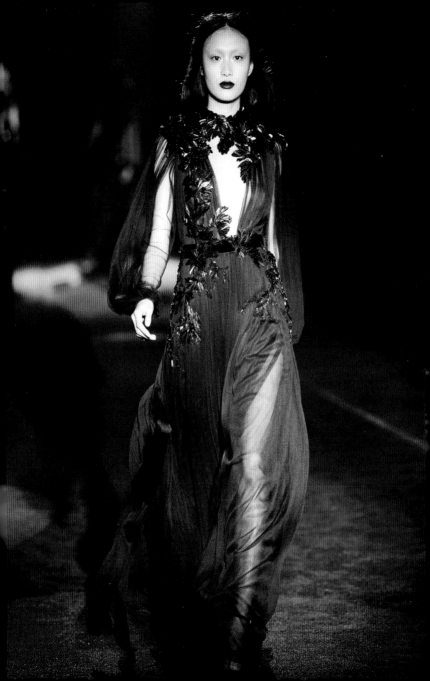

속살이 드러나는 드레스와 망사로 된 상의를 선보였다. 포드가 보았다면 자부심을 느낄 만큼 그의 흔적이 도드라져 보였지만 그의 트레이드마크인 퇴폐미는 사라지고 전체적으로 말끔하고 대담한 페미니스트의 결의가 느껴졌다. 언제나 그랬듯이 구찌를 상징하는 제품들이 대거 등장했다. 큰 사이즈의 벨트, 홀스빗으로 장식한 다양한 액세서리, 그리고 무엇보다 주목할 점은 재키 백의 귀환이었다. 1960년대에 '재키 케네디'의 이름으로 출시된 호보 백을 재작업하여 '뉴 재키'라는 이름으로 새롭게 선보였다.

원래 액세서리 디자이너였던 그녀는 기록 저장소에 보관된 클래식한 스타일을 재작업하여 상징적인 구찌 백의 계보를 이어나갔다. 그녀의 초창기 성공작 중 하나는 플로라 프린트의 재해석을 통해 탄생했다. 지아니니는 2005년 크루즈 컬렉션에서 과거의 향수를 불러일으키는 화려한 플로라 프린트를 활용하여 싱그러운 캔버스 백을 선보였다. 1966년 그레이스 켈리를 위한 선물용으로 비토리오 아코르네로에게 의뢰해서 탄생한

프린트는 지아니니에 의해 현대적 감각으로 재탄생했다. 플로라는 다른 구찌의 상징적인 유산들과 함께 사람들의 뇌리 속에서 잊쳐져 있었다. 포드가 후반기 컬렉션에서 플로라 프린트의 일부 디자인에 반영했지만 실제로 이것을 부활시키고 중요성을 상기시킨 장본인은 바로 지아니니었다. 그 이후로 플로라 패턴은 가방은 물론 스카프, 의류도 재등장했다. 2009년에는 '플로라'라는 이름의 향수가 출시되었고 2013년 봄 리조트 남성복 컬렉션에도 그 모습을 드러냈다. 2006년 지아니니의 또 다른 성공작 중 하나는 출시와 동시에 많은 사랑을 받았던 '구찌 시마'였다. 이탈리아어로 '가장 구찌스러움'이라는 뜻에 걸맞게 부드럽고 매끈한 가죽 위에 오리지널 GG 프린트가 각인된 디자인이었다. 구찌 시마는 2000년대에 가장 유명한 로고 백 중 하나가 되었고 2009년에 새롭게 등장한 '뉴 재키'와 최고의 호보 백 자리를 놓고 치열하게 경쟁했다. 지아니니는 그녀의 마지막 시즌인 2015년 봄·여름 컬렉션에서는 상징적인 대나무 핸드백과 구찌 삼색 줄무늬를 모던한 스타일로 완벽하게 부활시켰다.

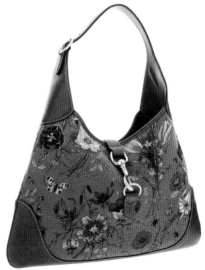

지아니니의 가장 큰 성공작 중
하나인 '뉴 재키' 백.

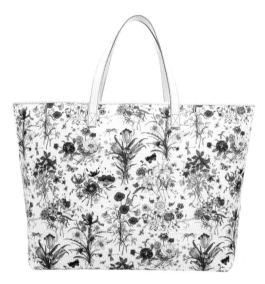

플로가 프린트가 돋보이는 아름다운 캔버스 토트백.

2006년에 출시된 구찌 시마 패턴의 노트북 가방.

지아니니는 포드나 그녀의 뒤를 이어 크리에이티브 디렉터가 된 알레산드로 미켈레 만큼 흥미진진한 디자이너는 아니지만 기록 보관소에서 잠자고 있던 구찌의 상징적인 디자인을 현대적 감각으로 재해석하는 능력만큼은 타의 추종을 불허했다. 2012년 그녀는 《데이즈》와의 인터뷰에서 현대 이탈리아 패션을 다음과 같이 정의했다. "이중성이다. 과거를 놓치지 않고 미래를 바라볼 수 있는 능력이 바로 현대 이탈리아 패션의 핵심이다." 하우스 오브 구찌의 수장다운 디자인 철학과 혜안이 묻어나오는 답변이었다.

지아니니는 구찌 90주년을 기념하는 2011년 패션쇼에서 클래식한 구찌의 매력을 유감없이 발휘했다. 그녀는 '스튜디오 54'의 최고의 스타 안젤리카 휴스턴과 영국의 인디 록 밴드인 '플로렌스 앤 더 머신'를 뮤즈로 지목했다. 록 밴드 멤버인 플로렌스 웰츠는 공연 의상으로 구찌를 선택했으며 알렉산드로 미켈레가

2008년 '구찌의 타투 하트 컬렉션'에 참석한 마돈나와 리아나. →

2013년 가을·겨울 컬렉션. 블랙 망사를 바탕으로 날개를 모티브로 한 문양을 스팽글과 깃털로 장식하여 포드 시대의 관능미를 되살렸다. ↓

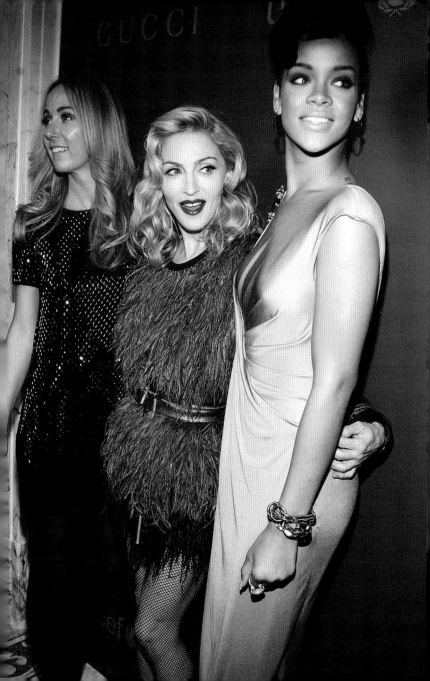

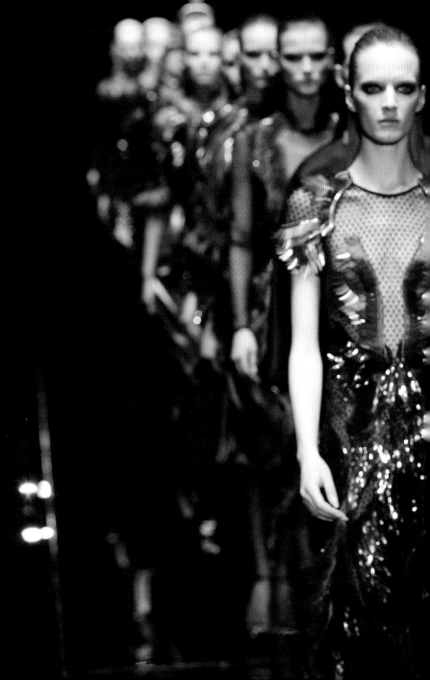

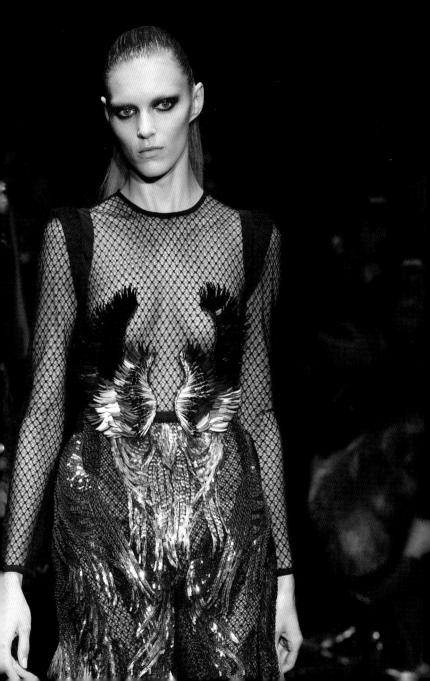

부임한 후에는 구찌 홍보대사로 활동하기도 했다. 《보그》를 포함하여 다수의 비평가들은 그녀의 컬렉션을 앞두고 "이번에도 1970년대 어딘가에 있는 안젤리카 시대에서 벗어나지 못 할 것이다."라고 예상했다. 그들의 말대로 1970년대 특징이 강하게 배어 있는 컬렉션이었지만 다양한 색상과 질감으로 신선함을 더했다. 아쿠아마린, 스칼렛, 시트린, 버건디, 바이올렛의 화려한 색채와 벨벳 재킷, 모피 코트, 깃털로 장식한 멋진 페도라가 등장했다. 여기에 타이트하게 몸에 붙는 블랙 펜슬 스커트와 길게 늘어뜨린 쉬폰 가운으로 클래식한 섹시미를 드러냈다. 음악은 패션쇼의 일부로 스며들었고 그간 형성된 마돈나와 같은 팝 스타와의 우호적인 관계는 브랜드의 명성에 큰 영향을 미쳤다.

지아니니는 8,000개가 넘는 LP 레코드를 소장하고 있을 만큼 음악을 사랑했다. "음악은 영화와 마찬가지로 현대 문화에 활력을 불어 넣어 준다. 내 작품도 예외는 아니었다"라고 말하며 음악을 영감의 근원지로 지목했다. '지기 스타더스트' 시절의

포드의 흔적이 짙게 배어나왔던 2013년 가을·겨울 컬렉션. 타이트한 실루엣에 남성용 격자무늬 조끼, 블랙·파우더 블루 팬츠, 오버사이즈 재킷으로 파워풀한 여성상 완성했다.→

데이비드 보위로부터 '고골 보르델로'의 리더인 유진 허츠의 영향으로 카자흐스탄의 색채를 남성복에 입히기까지 뮤지션은 그녀의 뮤즈이자 협력자였다. 2008년 뉴욕 패션 위크 기간 동안 개최된 구찌 유니세프 모금 행사에서 리아나가 공연을 했다. 그 후로 얼마 지나지 않아 지아니니는 구찌 한정판 광고 캠페인에 글로벌 슈퍼스타가 출연할 것이며 수익의 25%를 유니세프에 기부할 것이라고 발표했다. 그녀의 뒤를 이은 알레산드로 미켈레도 뮤지션들과 돈독한 관계를 유지했다.

2011년 설립 90주년을 기념하여 하우스 오브 구찌가 태동한 피렌체에 박물관을 개장했다. 지아니니는 수년에 걸쳐 전반적인 작업을 관리 감독했다. 그녀는 기록 보관소에 있는 구찌의 상징적인 작품들을 선별했고 이와 함께 전시될 현대 예술가들의 작품들을 찾아 나섰다. 2012년은 그녀에게 특별할 해였다. 봄·여름 컬렉션에서 기존에 볼 수 없었던 아르 데코와 기하학적인 디자인을 선보이며 주변을 놀라게 했다. 색상 또한 흑백을

←지아니니는 플로라 프린트의 열렬한 팬이었다. 오버사이즈 핑크·보라색 잎으로 장식된 블랙 슈트에서 알 수 있듯이 그녀는 플로라 프린트를 모티브로 다양한 디자인을 고안했다.

기본으로 한 단색과 더불어 그린, 머스타드, 화이트로 구성된 컬러 블록을 선보이며 언제나 문제로 제기되었던 응집력에 대한 논란을 잠재웠다. 이 새로운 시도는 디자이너에게 또 다른 출발의 신호탄이 되었다. 이전보다 한층 더 실용적인 의상으로 평가받으며 비평가들에게 좋은 반응을 이끌어 냈다.

지아니니의 디자인 철학은 확고했다. 한결같이 클래식과 모던이 어우러져 만들어낸 아름다움을 추구했다. 구찌에서의 마지막 컬렉션도 예외는 아니었다. 그녀는 60년대와 70년대 스타일을 재소환했지만 예전의 컬렉션에 비해 한층 차분해진 분위기였다. 이번에도 미디어의 반응이 엇갈렸다. 지아니니는 2011년 《가디언》과의 인터뷰에서 비평가들이 쏟아내는 혹평에 대해 다음과 같이 말했다. "겨울에 나는 70년대를 사랑했다. 정말 많은 자료들이 기록 보관소에서 쏟아져 나왔다. 여름에 나는 이십대의 싱그러움에 빠져들었고 이전의 모든 기억은 사라졌다. 나는 내 자신을 믿는다. 물론 그 믿음이 나에게 좌절을 안겨 줄 수

2013년 봄·여름 컬렉션은 리비에라 색상과 60년대 프린트의 혼합이 주를 이루었다.→

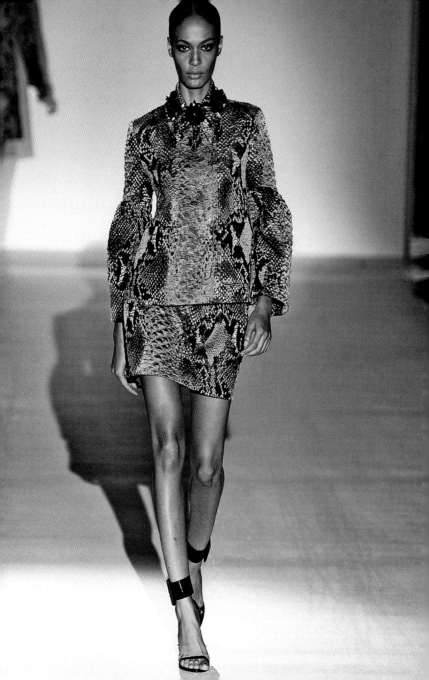

있지만... 모든 사람들의 말을 귀담아 들을 수는 없다. 나는 확고한 신념을 가지고 있으며 내 아이디어를 지키기 위해 고군분투했다."

2008년 보테가 베네타를 성공적으로 이끌었던 파트리치오 디마르코가 구찌의 최고 경영자로 부임했다. 얼마 지나지 않아 지아니니와 그는 연인 관계로 발전했다. 단호한 결단력으로 난관을 헤쳐 나갔던 그녀의 리더십은 이제 디 마르코의 경영 능력과 맞물려서 평가를 받게 되었다. 구찌의 상징적인 디자인을 재작업하며 안전지대를 맴도는 그녀에게 평론가들은 냉소적인 반응을 보였다. 컬렉션과 광고 캠페인에 깃들어져 있는 섹슈얼리티의 흔적을 또한 여전히 포드의 그늘을 벗어나지 못한 모습으로 비춰졌다. 이탈리아 저널리스트 다니엘라 몬티는 "디 마르코와 지아니니가 이끄는 구찌는 새것을 창조하기보다 옛것을 발굴하는데 치중하고 있다"고 일갈했다.

고객의 취향에 집중한 나머지 응집력이 떨어진다는 비평에 반박 하듯 지아니니는 2013년 봄·여름 컬렉션에서는 이브닝웨어는 단색으로 통일했다.→

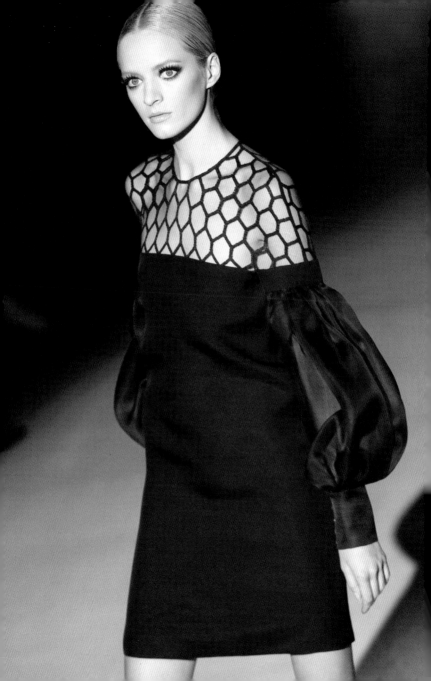

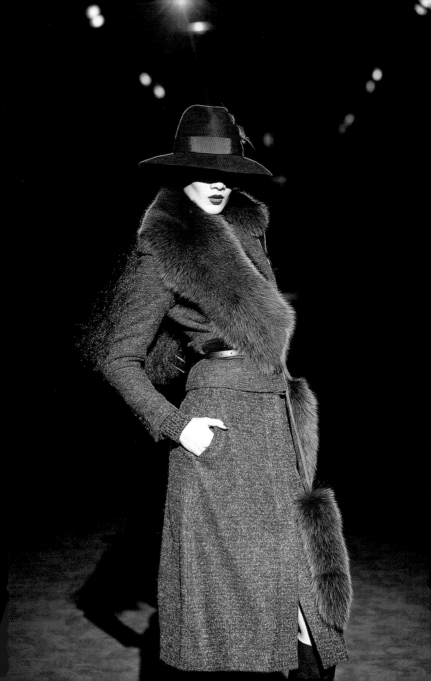

구찌의 판매 실적이 감소하자 수석 디자이너와 최고 경영자의 관계가 도마 위에 올랐다. 결국 디 마르코와 지아니니의 동반 사퇴로 이어졌다. 소문에 따르면 디자인과 비즈니스 팀원들 모두 중요한 사안을 결정할 때 철저하게 배재되었으며 사소한 정보조차 전달받지 못한 것으로 전해졌다. 2014년 마르코와 팀원들과의 갈등이 절정으로 치닫게 되자 그는 반강제적으로 구찌를 떠나게 되었다. 《뉴욕 타임스》가 입수한 소식에 따르면 마르코는 강제로 그를 몰아낸 회사 내부의 적들을 비난하고 싶지 않다고 말하며 다음과 같이 자신의 심정을 고백했다. "건설 중인 대성당을 미완성으로 남겨 둔 채 떠나게 되었다. 나의 의지에 반하는 행동이다. 나는 이 아름다운 이야기가 전계되는 과정과 결말을 볼 수 없게 되어서 안타까울 따름이다."

막강한 힘을 발휘했던 커플은 2010년에 딸을 낳았고 구찌에서 물러 난지 몇 달 뒤에 결혼식을 올렸다. 지아니니는 웨딩드레스로 발렌티노는 선택했다. 의도적으로 이전 고용주에게 굴욕감을 안겨 주고 싶은 마음이 농후해 보였다. 2015년 2월까지

회사에 남아 자신의 마지막 컬렉션을 지켜 볼 수 있었지만 그녀
는 미련없이 구찌를 떠났다. 남성복 컬렉션을 발표하기 일주일
전에 일어난 일이었다. 당시 액세서리 크리에이티브 디자이너
였던 알렉산드로 미켈레가 전력을 다해 패션쇼를 준비했다.

얼마지나지 않아 패션계를 깜짝 놀라게 한 소식이 들려왔다.
지아니니의 후임으로 무명에 가까운 알렉산드로 미켈레가 수석
디자이너로 임명되었다. 안나 윈투어는 그를 만난 직후에 다음
과 같이 말했다. "그는 괴기하다. 약간 괴상하긴 하지만 매력적
이다." 이보다 더 그를 정확하게 평가 할 수 없을 것이다. 화려
하고 자유분방한 천재의 재능에 힘입어 하우스 오브 구찌가 다
시금 정점을 향해 비상하게 될 지 초미의 관심이 모아졌다.

2011년 서울에서 개최된 컬렉션에서 매력적인 모피 스톨과 페도라로 느와르풍의 분위기를 연
출하고 있는 모델. 아시아 시장은 구찌가 최고의 명품 브랜드로 약진하는데 큰 힘이 되었다. ↑

2013년 봄·여름 남성복 컬렉션에서 패턴 재킷, 화이트 치노, 맨발에 신은 구찌 홀스빗을 착용하
여 60년대 이탈리아에서 봄직한 리비에라 스타일을 선보였다. →

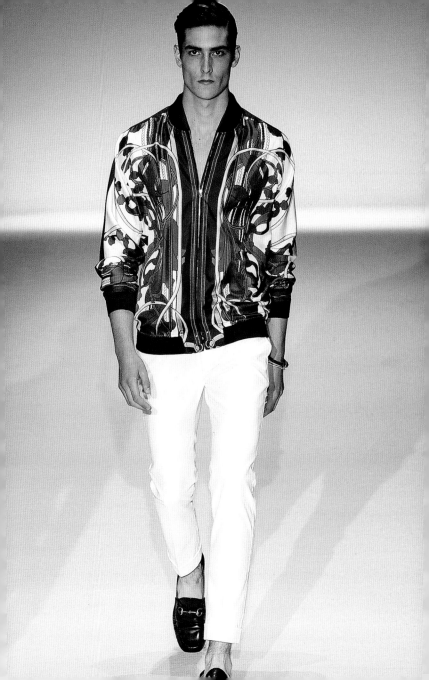

Alessandro Michele

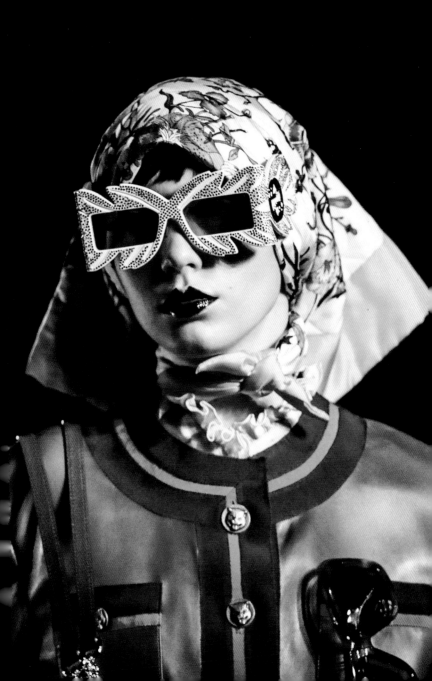

A Fashion Visionary

"진정한 현대인은 자신의 생각이 동시대가 제시하는 시대상과 완벽하게 일치한다 할지라도 맹목적으로 순응하지 않는다. 동시대인이란 단절된 시간 사이를 관통하는 시대상을 이어주는 연결 고리라는 사실을 자각하고 있기 때문이다." -조르조 아감벤

2015년 초 수석 디자이너와 최고 경영자가 동반 퇴임한 뒤에 하우스 오브 구찌는 또다시 사면초가의 상태에 처하게 되었다. 판매는 폭락했고 거의 모든 고객을 만족시키려고 했던 지아니니의 전술은 역효과를 냈다. 브랜드는 완벽하게 방향성을 잃어버린 채 망망대해에서 표류하는 모양새였다. 설상가상으로 2015년을 기점으로 새롭게 형성된 사회적 분위기도 한 몫을 했다. 전반적으로 사람들이 눈에 띄는 소비나 사회적인 지위를

←2019년 리조트 컬렉션은 프랑스 아를 지역에 위치한 고대 로마시대의 무덤인 알리스캉에서 개최되었다. 모델들은 "무덤에 방문한 미망인, 로큰롤 스타와 놀고 있는 아이들, 여성이 아닌 여성들"의 모습으로 패션쇼에 등장했다.

드러내는 제품을 자제하게 되면서 사회적 분위기가 반소비적 성향으로 돌아섰다. 이제 명품 브랜드는 과시용 로고에 기대어 판매고를 올리기가 어려워졌다. 구찌의 경쟁사들은 과거의 영광보다 창의성과 장인 정신에 바탕으로 발 빠르게 움직였다.

톰 포드의 출현 이전 시기인 1980년대와 마찬가지로 브랜드의 방향성 전환이 절실하게 필요했다. 수석 디자이너 자리를 놓고 라이벌 명품 기업인 루이비통모에헤네시LVMH의 리카르도 티시와 피터 던다스를 비롯하여 다양한 후보자들이 물망에 올랐다. 영국 출신의 스타일리스트인 케이티 그랜드도 그 중 한 명이었다. 그녀는 지아니니가 나락으로 떨어지는 것을 막기 위해 2015년 봄·여름 패션쇼에서 최신 트렌드를 무대 위에 올린 장본인이었다. 톰 포드도 매력적인 카드였다. 물론 당사자는 구찌로 돌아올 생각이 전혀 없었다. 2015년 모두를 깜짝 놀라게 하는 일이 벌어졌다. 대외적으로 거의 인지도가 없는 알레산드로 미켈레가 수석 디자이너로 임명되었다. 당시에 그는 지아니니와

2015년 가을·겨울 데뷔 컬렉션에서 젠더리스 블라우스를 착용하고 등장한 휴고 골드훈.→

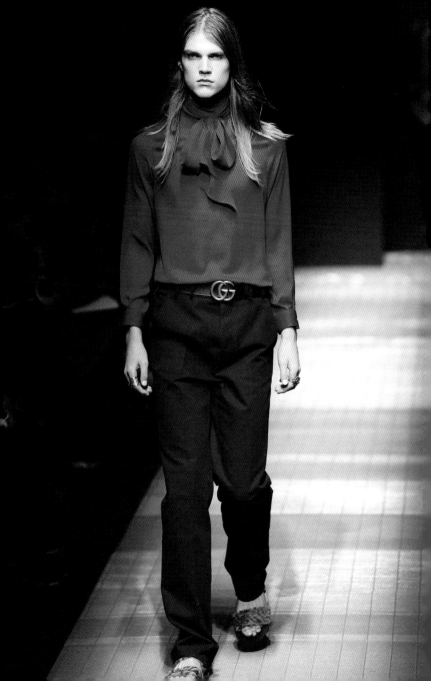

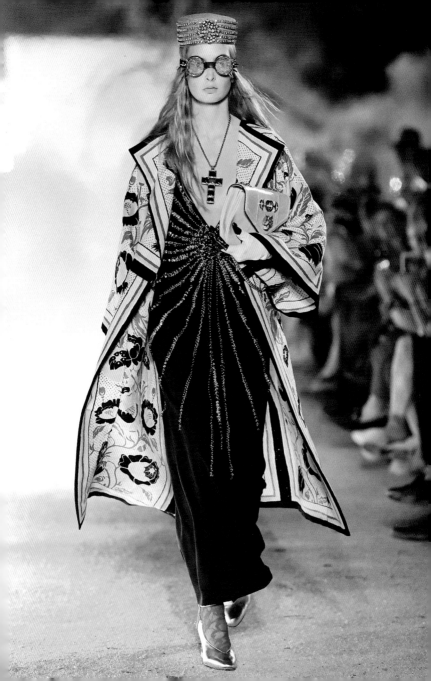

협력하여 구찌 액세서리 디자인을 맡고 있었다. 지아니니를 해고한 것으로 소문난 마르코 비자리는 그녀와 원만한 관계를 유지하기 어렵다는 사실을 알고 있었다. 스텔라 매카트니와 보테가 베네타에서 CEO를 역임했던 그는 2018년 《패스트 컴퍼니》 잡지와의 인터뷰에서 "과거의 남겨진 유산에 치중한 나머지 구찌는 오래 전에 속도감을 상실한 채 칙칙한 분위기에 젖어 있었다. 나는 포용적이면서도 유쾌하고 에너지로 가득한 방향으로 구찌를 이끌고 싶다."

그는 브랜드의 유산을 구현하기 위해 기록 보관소의 자료들을 파헤치기보다 본능적인 감각으로 창작의 에너지를 표출할 수 있는 누군가가 절실하게 필요했다. 비자리의 눈에는 미켈레보다 더 나은 적임자는 없었다. 구찌는 브랜드의 상징성을 물리적으로 표현할 수 있는 디자이너가 필요했고 미켈가 그 적임자였다. 비자리는 파격적인 임명을 두고 다음과 같이 말했다. "누구보다 구찌를 뜨겁게 사랑하고 브랜드의 전통적인 유산을 잘

←미켈레는 뛰어난 창의력을 발휘하여 우아한 디자인을 선보였지만 일부는 일상생활에서 착용하기 어려웠다.

알고 있는 그를 두고 다른 사람을 찾아 나설 이유가 없었다."

미켈레는 사람의 시선을 끄는 매력의 소유자였다. 그는 메시아처럼 길게 흘러내리는 흑발에 잘 어울리는 수염을 길렀다. 무척이나 힐을 사랑했던 그는 독특한 패션 감각으로 어디서나 존재감을 드러냈다. 미켈레는 1972년 로마에서 태어났고 '아카데미아 코스튬 앤 모다'에서 의상 디자인을 전공했다. 영화사 임원의 비서였던 어머니 덕분에 일찍부터 다양한 영화를 접할 수 있었다. 그는 특히 미국 영화에 빠져 있었고 많은 시간을 영화관에서 보냈다. 그는 한 인터뷰에서 "엄마에게 영화는 종교와 같았다."라고 말하며 영화에서 받은 영감을 어머니의 공으로 돌렸다. 이에 반해 그의 아버지는 자연을 사랑하는 히피였다. 그의 긴 머리와 수염에서 풍기는 무속인 같은 느낌, 토템을 모티브로 한 많은 디자인들은 아버지에게서부터 받은 영향이 컸다. 미켈레는 무대 의상 디자인 방면에 뛰어난 재능을 가지고 있었지만 정작 자신은 패션 디자인에 더 매력을 느꼈다. 지아니니와 마찬

2018년 리조트 컬렉션. 르네상스의 향기와 스트리트웨어의 느낌이 공존하는 레아 이사니.→

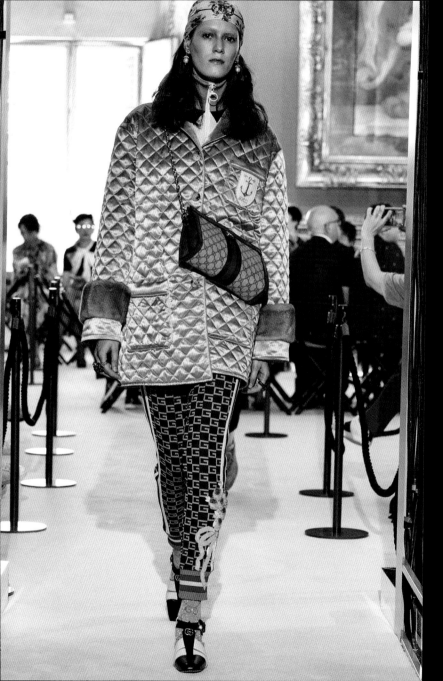

가지로 펜티에서 일을 시작했고 구찌로 자리를 옮기기 전까지 칼 라거펠트와 함께 일했다. 그는 2002년 포드의 초빙으로 런던에 위치한 구찌 디자인 스튜디오에 합류했다. 그는 구찌에서 다양한 디자인을 담당했고 액세서리 디자인 총 책임자로서 지아니니를 최측근에서 도왔다.

2015년 가을·겨울 남성복 컬렉션을 발표하기 5일 전, 수석 디자이너였던 지아니니가 급작스럽게 구찌를 떠났다. 미켈레는 침몰 직전의 '구찌호'에 승선하여 그의 독특한 취향을 패션계에 투척했다. 며칠 뒤 하우스 오브 구찌의 수석 디자이너로 그의 이름이 호명되었다. 바로 한 달 뒤에 그가 선보인 여성복 컬렉션은 대히트를 기록하며 패션계에 센세이션을 일으켰다. 미국 《보그》 칼럼리스트 해미시 보올스는 그의 컬렉션에 대해 다음과 같이 견해를 밝혔다. "단 한 번의 컬렉션으로 디자인 하우스를 원상태로 돌려놓았다. 그는 빈티지적인 요소들을 융합하여

역사적인 색채가 강했던 2018년 리조트 컬렉션은 피렌체에 있는 피터 궁전에서 개최되었다. 유니아 파코모바는 금색 월계수 화환으로 머리를 장식하고 골드 빛 줄무늬와 무거운 실버 스팽글로 디테일을 장식한 그리스 스타일의 반투명 드레스를 착용했다.➜

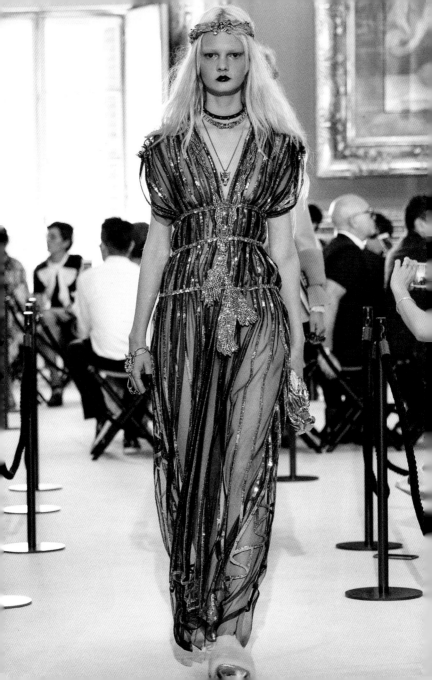

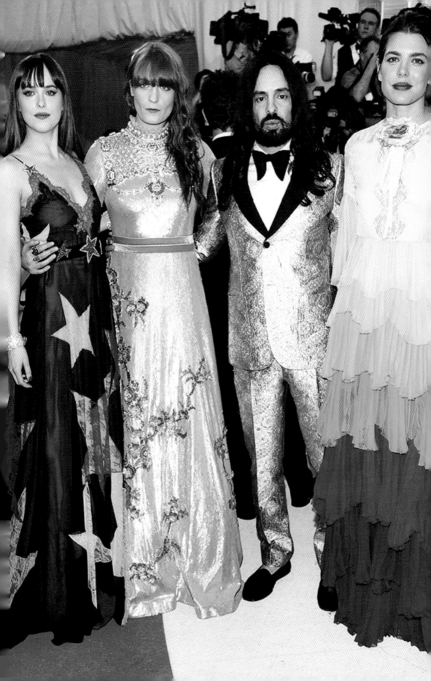

고품스러운 분위기를 표현하였으며 기발한 캐스팅을 통해 묘한 중성적인 매력을 이끌어냈다."

　그는 진정한 현대 낭만주의자였다. 1990년대를 관통하는 포드의 차갑고 맹렬했던 섹슈얼리티와 달리 그는 관능미에 감정을 이입했다. 과도하리만큼 기발한 그의 아이디어는 엘리트 집단의 도도한 생활 방식을 연상시켰던 지아니니의 스타일과 극명한 차이점을 드러냈다. 미켈레는 수석 디자이너로 임명 된지 얼마 지나지 않아 골동품과 옛것에 집착하는 자신의 모습을 고백했다. "이상할 만큼 특이하고 오래된 모든 것에서 눈을 뗄 수 없다. 나는 아직 존재하지 않는 미래가 아닌 실존했던 과거와 지금 살고 있는 현재에 몰두하고 싶다. 아파트를 가득 채운 골동품들을 모던 스타일로 진열해 놓은 것도 같은 맥락이다."

　풍성한 프릴과 주름 장식, 그리고 화려한 꽃무늬가 무대를 가득 채웠다. 남녀 모델을 가리지 않고 커다란 리본이 특징인 블라우스, 도서관 사서 스타일의 안경, 새와 꽃을 모티브로

←2016년 '멧 갈라'에서 구찌를 착용한 다코타 존슨, 플로렌스 웰츠, 샬럿 카사라기.

정교하게 만든 스웨터, 디자이너가 사랑하는 수많은 빈티지 반지가 무대 위에 등장했다. 첫 번째 컬렉션과 마찬가지로 빈티지 풍의 보헤미안 스타일이 넘쳐났지만 대단히 신선하고 현대적이었다. 자유로운 형태의 드레스에 과장된 오버사이즈 재킷을 매치했고 여전히 메인으로 등장했던 화려한 모피는 의상과 액세서리의 일부로 활용되었다. 전체적으로 체형을 드러내어 관능미를 부곽시켰던 스타일은 온데간데없었지만 여전히 구찌를 상징하는 다양한 요소들이 컬렉션에 자리 잡고 있었다. 그는 헐렁한 페전트 스커트에 GG 벨트를 매치했고 윤기 나는 홀스빗 로퍼를 캥거루 모피로 장식한 슬리퍼로 변형했다. 미켈레는 전임자들에게서 선례를 찾아 볼 수 없는 방식으로 구찌의 매력을 표현했다. 그의 디자인은 기대했던 것보다 세련미는 부족했지만 전통적인 구찌 스타일의 생기 있고 장난끼 넘치는 분위를 십분 발휘하기에 충분했다.

 2016년 봄·여름 컬렉션이 끝나자 패션계는 그에게 열광하기

매우 독특한 매력을 가진 배우이자 싱어송라이터인 자레드 레토. 미켈레는 그의 좋은 친구이자 뮤즈를 위해 특별 의상을 제작했다.→

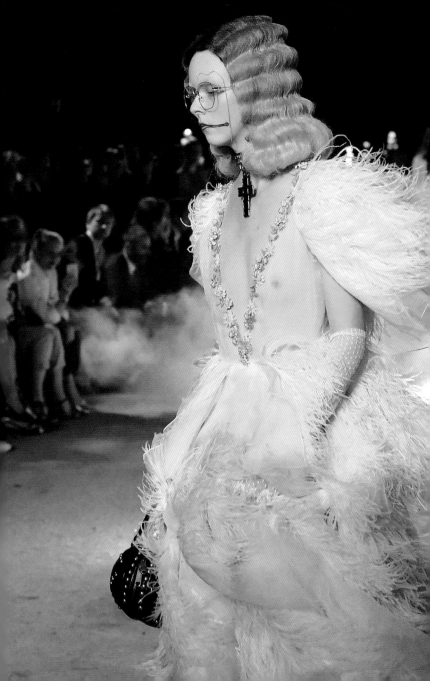

2019 리조트 컬렉션에서 공기
처럼 가벼운 쉬폰 드레스를 부
드러운 깃털로 장식하여 우아
함의 극치를 선사했다.

시작했다. 메시아처럼 엉켜 있는 장발 머리 때문인지 사람들을 그를 두고 '패션계의 예수'라고 불렀다. 미켈레는 정말 예지 능력이 있는 것처럼 기발한 아이디어로 구찌를 구해냈다. 사라 모위는 영국 《보그》에 다음과 같이 그의 컬렉션에 대해 비평했다. "알레산드로 미켈레는 마치 '피리 부는 사나이'처럼 변화를 몰고 오는 선동가로 각광받고 있다. 그는 구찌의 흔적을 깨끗이 지워버리지 않았다. 하우스 오브 구찌가 그려놓은 밑그림 위에 스케치를 하고 색칠했다. 때때로 스팽글을 붙이고 그로그램 리본을 단단히 묶으며 그는 어느새 모험가이자 혁명가가 되었다."

미켈레는 패션쇼 무대에 변화를 주었다. 어둡고 연기가 자욱한 1970년대 디스코 풍의 클럽 분위기에서 벗어나 폐쇄된 기차역을 배경으로 맞춤형 카펫을 제작하여 무대를 완성했다. 그는 다양한 색상, 프린트, 질감을 마음껏 탐닉했다. 직물의 종류도 다양했다. 미소니 스타일로 짠 루렉스 소재에서부터 꽃무늬

웨스트민스터 사원에서 개최된 2017년 리조트 컬렉션에서 미켈레는 다양한 방식으로 영국 출신의 디자이너들에게 경의를 표했다. 유니언 잭 스웨터, 여왕을 연상시키는 스카프와 핸드백, 심지어 불꽃 왕관을 쓴 코기 견까지 등장시켜 비비안 웨스트우드에게 찬사를 보냈다.→.

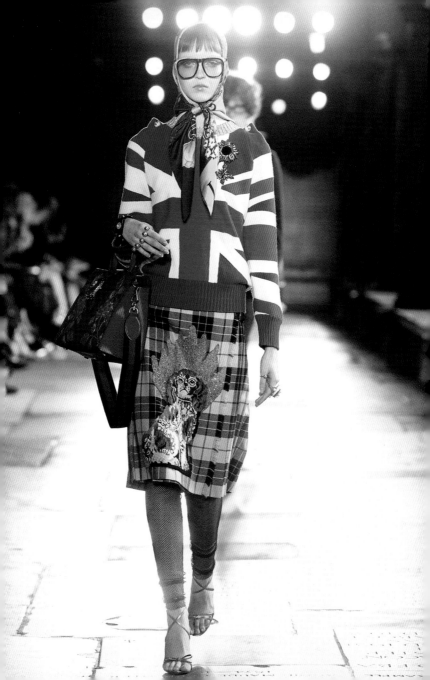

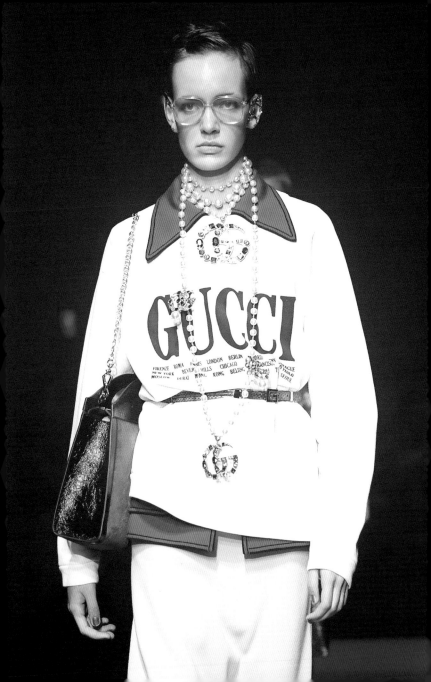

쉬폰과 레이스에 이르기까지 상상을 초월하는 변화무쌍한 세계가 무대 위에서 펼쳐졌다.

미켈레는 백스테이지 인터뷰에서 1970년대 스타일을 참고했지만 르네상스에서 큰 영향을 받았다고 말했다. 엄청나게 공을 드려 만든 디테일과 다양한 장식들이 너무나도 아름다웠다. 패션 평론가들은 하나 같이 들뜬 마음을 가라앉히지 못한 채 웅성거리기 시작했다. "엄청난 여정이었다!" 디자이너 또한 색다른 감흥을 감추지 못했다.

미켈레는 브랜드가 지닌 전통적인 상징을 잊지 않고 작품에 반영했다. 그는 천부적인 재능을 발휘하여 예측불허의 방식으로 독창적인 분위기를 자아냈다. 예를 들어 풀빛, 반투명, 꽃무늬 레이스 드레스를 착용한 한 모델이 레드-그린 망사 벨트를 매고 전통적인 구찌 스타일의 핸드백을 손에 든 채 GG 로퍼를 신고 무대 위를 활보했다. 그녀의 손에는 들린 흠잡을 데 없이 정갈한 모양의 가방은 엘리자베스 2세 여왕과 1980년대 영국

←밀레니엄 시대에 불어 닥친 과시용 소비에 대한 반감으로 고통을 겪었던 구찌는 아이러니하게도 노골적으로 브랜드를 드러내며 다시 성공가도를 걷게 되었다.

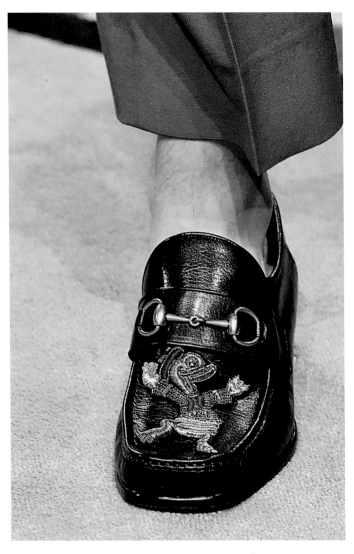

2017년 봄·여름 컬렉션에서 도널드 덕으로 상징적인 홀스핏 로퍼.

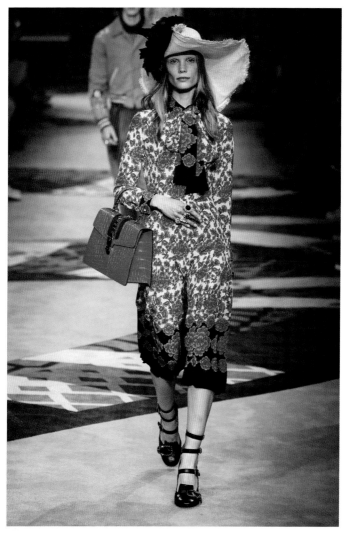

2017년 봄·여름 남성복 컬렉션에서 꽃무늬 드레스에 페이턴트 악어가죽 백을 든 모델이 등장했다. 미켈레가 추구했던 구찌의 미학은 예측 불허의 가변성이었다.

수상을 역임했던 마가렛 대처가 좋아했던 스타일로 하우스 오브 구찌의 찬란했던 과거의 한 페이지를 장식하고 있었다. 다만, 미켈레는 클래식한 가방에 과감한 색상을 사용했고 로고 패턴 위에 꽃을 모티브로 한 자수를 놓거나 스팽글을 사용하여 화려하게 장식하여 변화를 주었다. 때로는 길거리-예술의 느낌을 접목시켜서 새롭게 유입된 팬들이 갈망하는 모습으로 구찌를 재디자인했다.

2015년은 구찌와 미켈레 모두에게 중요한 해였다. 새로운 디자이너 덕분에 구찌는 완벽하게 패션계의 중심에 서게 되었고 미켈레는 놀라운 업적을 인정받아 2015년 '국제 디자이너 상'을 수상했다. 그 이후로 그의 재능은 더욱 더 빛을 발했다. 《보그》는 그를 두고 "가장 잘 복제되어 지구에 나타난 예언자"라고 불렀다. 2016년 컬렉션은 복고풍의 느낌이 강한 작품들로 넘쳐났다. 범위 또한 16세기부터 1980년대를 두루 포괄하며 한층 더

2017년 봄·여름 컬렉션에서 펼쳐진 색의 향연. 르네상스 시대의 베니치아에서 영감을 받아 화려하고도 애달픈 분위기로 무대를 연출했다. ↑
미켈레의 미학이 집대성 한 2018년 봄·여름 컬렉션. 니콜 아티에노는 꽃무늬 퀼트 스커트, 70년대풍의 블라우스, 80년대에 유행했던 파워 숄더 재킷을 착용했다.→

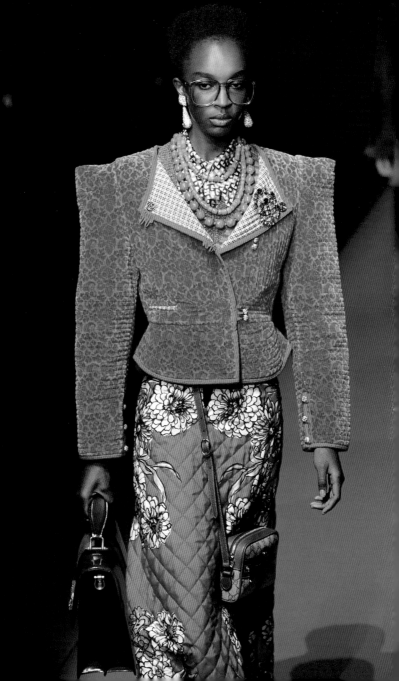

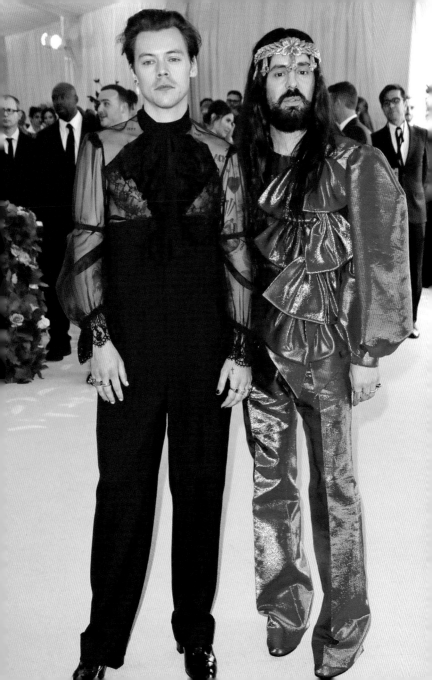

확장되었다. 붉은 색 실크 위에 프린트 된 중세시대 천사들이 한 눈에 시선을 끌었다. 메디치 스타일의 진주로 장식된 보디스에 도시풍의 액세서리를 매치하거나 1980년대 스타일의 퍼프소매를 착용하여 독특한 매력을 발산했다. 괴짜처럼 보이는 크고 화려한 안경이 등장했다. 뉴욕 거리 예술가이자 음악가인 트러블 앤드류가 바이커 재킷에 스프레이로 '구찌 G'를 그리는 등 도시를 모티브로 한 다양한 거리 패션이 대거 등장했다. 청중들이 지루할지도 모를 만약을 대비하여 모델들은 플로우 핑크, 터쿼이즈, 카나리아 옐로를 포함하여 달콤한 색상으로 머리부터 발끝까지 무장했다. 이번에도 미켈레의 이상야릇한 천재성이 빛을 발하는 순간이었다.

2017년 봄·여름 컬렉션은 호사스러운 느낌이 고조되었다. 1970년대-르네상스 테마를 기조로 더 많은 요소들이 첨가 되었다. 1970년대 트위드 소재와 1980년대 하늘하늘하게 주름 잡힌 칵테일 드레스가 새롭게 등장했다. 심지어 15세기에 길거리에

←뉴욕 '멧 갈라'에 참석한 영국의 팝스타 해리 스타일스.

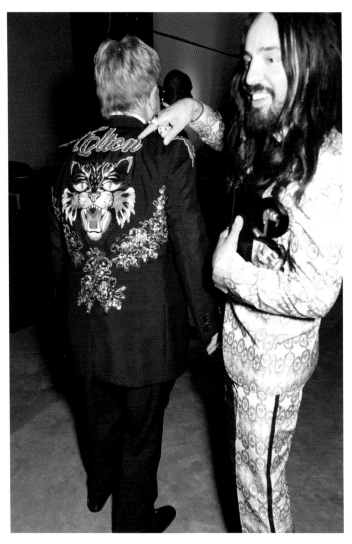

2006년 이후로 친구가 된 미켈레와 엘튼. 미켈레는 70년대 디스코풍의 복장과 화려한 오버사이즈 안경 등 엘튼을 대표하는 스타일에서 영감을 받아 그만을 위한 의상을 제작했다.

버려진 오물을 피하기 위해 신었던 베네치아 '초핀'이 5인치 높이의 플랫폼 슈즈로 재탄생했다. 미켈레는 디테일에 집중했고 다소 기이하지만 눈부시게 아름다운 작품들을 선보였다.

미켈레는 지속적으로 사랑받기 위해 실용성이 동반되어야 한다는 사실을 강하게 의식했다. 그의 생각의 변화는 슬리퍼 안창에 섬세한 장미꽃 봉우리가 새겨진 리무버블 플랫 슬리퍼를 출시하는데 결정적인 역할을 했다.

미켈레는 다양한 문화에서 영향을 받았다. 대표적으로 길거리 스타일, 디지털 미디어, 팝 뮤직을 예로 들 수 있다. 그는 엘튼 존의 초청으로 2016년 《GQ》 올해의 남자 시상식에 참석했다. 지금은 친구가 되었지만 당시에 엘튼 존은 자신을 미켈레의 팬이라고 소개했다. 그는 자신의 팬임을 자청한 전설적인 뮤지션에게 감사의 마음을 다망 반짝이는 오버사이즈 안경과 플레어 트위드 슈트를 선물했다. 지아니니 시대에 구찌와 인연을 맺었던 플로렌스 웰치는 2016년에 구찌의 홍보대사로 활동하며 그에게 영감을 주었다. 또한, 그와 닮은꼴로 유명한 자레드 레토는

미켈레의 좋은 친구이자 뮤즈였다. 그는 옷장을 구찌로 가득 채울 만큼 미켈레에게 무한한 신뢰를 보냈고 그만을 위해 의상을 제작하곤 했다.

미켈레는 남녀 모델을 동시에 캐스팅하여 패션계에 암묵적으로 존재했던 젠더의 경계선을 뛰어 넘었다. 이 대담한 결단은 데뷔 무대에서부터 시작되었다. 유서 깊은 글로벌 패션 하우스에 갓 임명된 무명에 가까운 디자이너가 쉽게 내릴 수 있는 결정은 아니었다. 휴고 골드훈이 긴 머리를 커다란 리본을 묶고 붉은색 실크 블라우스를 입은 채 무대에 등장하면서 새로운 시대의 포문을 열렸다. 2017년 2월 그는 처음으로 남성복과 여성복을 결합하여 가을·겨울 컬렉션을 개최했다.

구찌에서 선보이는 젠더리스 컬렉션은 그리 낯설은 풍경이 아니었다. 90년대 포드는 허리선까지 앞 단추를 풀어헤친 새틴 셔츠와 남녀 모두가 착용할 수 있는 티 팬티를 선보였고

2018년 가을·겨울 패션쇼에서 일련의 극적인 요소들을 전개하며 그는 사람들의 상상력의 한계를 뛰어넘었다. 모델들은 한 손에 자신의 머리와 똑같이 생긴 액세서리를 들고 무대 위를 활보했다.→

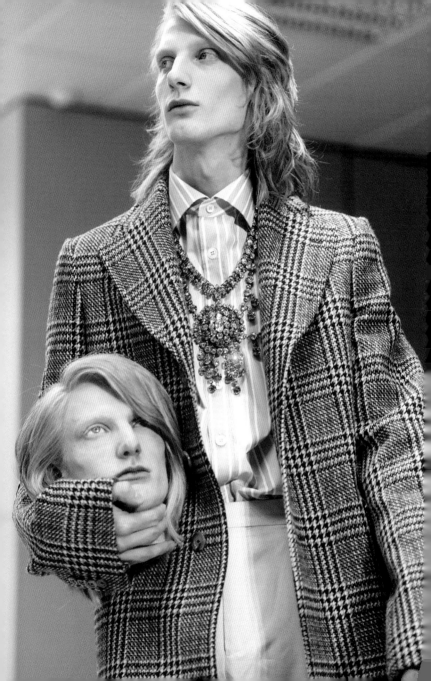

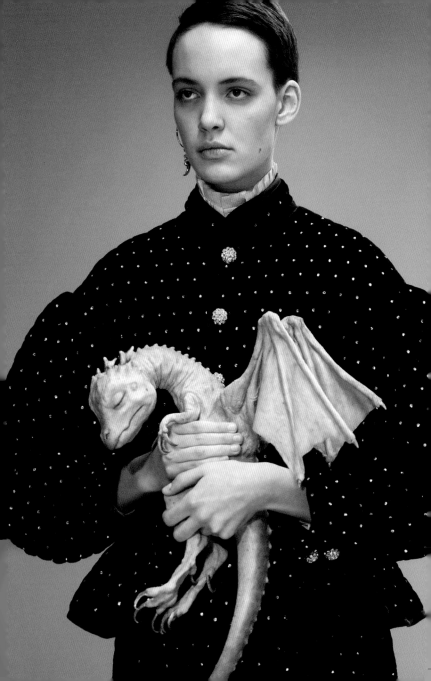

지아니니도 데이비드 보위의 중성적인 매력에서 영감을 받았다. 그러나 미켈레 만큼 변화무쌍하면서도 다수의 사람들이 열광하는 보편성이 없었다. 미켈레는 성별을 기준으로 의상을 결정해야하는 이유를 잘 몰랐다. 남성들이 단지 꽃무늬 정장에 만족할 것이 아니라 여성스런 스카프나 완벽하게 차려 입은 이브닝드레스도 충분히 소화해 낼 수 있다고 생각했다. 언제나 그랬듯이 그의 선견지명은 적중했다. 많은 유명인들이 그의 작품을 사랑했다. 특히, 자레드 레토는 2019년 '메트로폴리탄 미술관 의상 연구소'에서 개최한 멧 갈라에 르네상스 스타일의 붉은색 이브닝드레스를 착용하고 나타났다. 그의 손에는 자신의 머리를 본떠서 만든 파격적인 액세서리가 들려 있었다.

남성의 패션을 재구성하는데 언제나 파격적인 조치가 필요하진 않았다. 미켈레는 전통적으로 남성적인 직물과 색상으로 여겨졌던 암묵적인 틀에서 벗어나 생동감이 넘치는 색과 우아한 소재로 밀레니엄 시대의 남성상을 재정의 내렸다. 화려한 벨벳과 실크 위에 섬세하게 수를 놓아 아름다운 의상을

제작했다. 그의 팬들은 열광했다. 로저 페더러, 대퍼 댄, 엘튼 존경, 스눕 독 등 각계각층의 유명인들이 그의 도전을 응원했다. 레토와 더불어 영국의 팝스타 해리 스타일스도 그의 뮤즈로 광고 캠페인에 동참했다. 미켈레는《GQ》잡지와의 인터뷰에서 그에 대해 다음과 같이 말했다. "해리는 남성적인 매력을 모두 갖춘 완전체이다. 그는 자신의 체형을 있는 그대로 받아들이고 언제나 열린 마음으로 내면의 소리에 귀를 기울인다. 그는 드레스와 헤어를 만지작거리는 것을 좋아하는데 이런 여성스런 모습을 드러낼 때 조차 관능적이고 근사한 매력을 발산한다."

대중들은 인간을 다양한 방식으로 표현하는 그의 접근에 익숙해져 갔지만 그렇다고 언제나 비난에서 자유로울 수 없었다. 한 예로 2019년 컬렉션에서 흑인을 희화화한 메이크업과 함께 선보인 블랙 발라클라바 점퍼가 인종 차별 논란에 휩싸였다. 미켈레는 진심 어린 사과와 함께 작품 의도를 다음과 같이 설명했다. "영국의 행위 예술가이자 디자이너인 레이 보워리의 화려한 메이크업에서 영감을 받았을 뿐이다. 인종 차별을 염두에

두지 않았으며 그런 관점으로 나의 작품을 해석하는 것은 부적절하다고 생각한다." 하우스 오브 구찌는 관련된 상품은 매장에서 모두 수거했으며 앞으로 진행할 '다양성 인식 프로그램'에 대한 청사진을 발표했다. 그 자리에 미켈레는 다음과 같이 말했다. "나의 작품은 다양성을 향한 칭송과 끌림으로 가득 차 있다. 나를 진정으로 알고 인정하는 사람들과 신뢰를 바탕으로 다양한 작품 활동을 이어가고 싶다."

미켈레는 창의적인 디자이너로서 오랫동안 패션계에 종사자들에게 존경을 받았을 뿐만 아니라 대중들에게도 큰 사람을 받았다. 특히 인스타 세대들은 그의 재기발랄한 디자인에 열광했고 구찌 판매율도 수직 상승했다. 그는 사회적인 지위를 드러내는 일환으로 명품을 소비했던 1980년대와 1990년대를 풍자하여 구찌 로고를 'Guccy'로 변형했다. 흥미를 유발하는 그의 다양한 시도는 여기에서 멈추지 않았다. 스웨트 셔츠에 호랑이 머리를 인쇄하여 화려한 스팽글로 장식했고 그 외에 사자, 늑대, 뱀 등의 다양한 동물들을 모티브로 독특한 디자인을 선보였다.

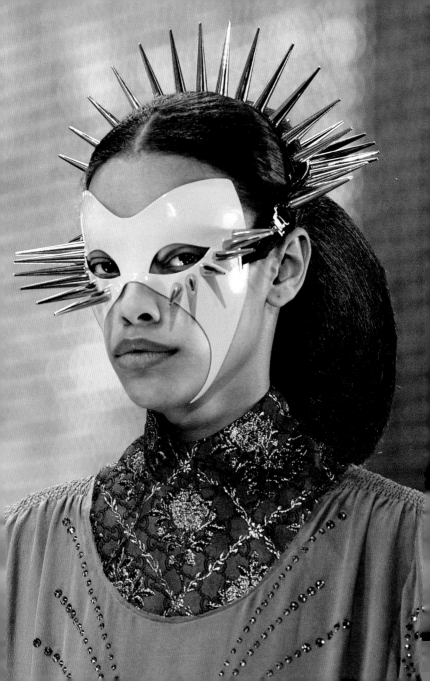

미켈레가 재임하는 기간 동안 구찌의 삼색 줄무늬가 GG 로고만큼 상징성을 갖게 되었다. 미켈레는 뉴욕 양키스를 포함하여 다양한 브랜드와 협업을 진행했다.

2017년 《패션 비즈니스》는 구찌를 올해의 브랜드로 선정했다. 한계를 뛰어넘기보다 애초에 그 존재를 인정하지 않는 수석디자이너와 함께 하우스 오브 구찌는 눈부시게 발전했다. 그는 성별에 따른 고루한 고정 관념을 괘념치 않고 패션의 스펙트럼을 확장해 나갔다. 미켈레는 디자이너 이상의 상징성을 가지고 있으며 그의 패션은 모델들에게 의상 이상의 의미를 부여했다. 미켈레는 패션에 대해 다음과 같이 말했다. "때때로 사람들은 단지 멋진 드레스가 패션이라고 생각하지만 결코 그렇게 단순하지 않다. 패션은 역사적·사회적 변화를 비롯하여 다양한 것들을 반영하는 결정체이다."

←2019년 가을·겨울 패션쇼를 마친 후 그는 기자회견에서 "마스크에는 공허함과 만족감이 공존한다."고 말했다. 그는 마스크가 자신을 표현하는 수단이자 감추는 도구라는 것을 여실히 드러냈다.

변화무쌍한 미켈레의 천재성이 드러난 2019년 봄·여름 패션쇼가 막을 내리고 모델들이 포즈를 취하고 있다. ↓

A Cult Icon

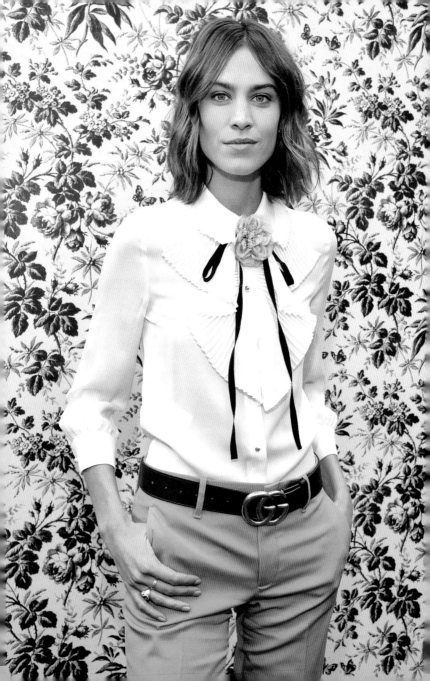

한 눈에 알아 볼 수 있는 구찌의 매력은 시그니처 제품을 애용하는 사람들에게 브랜드의 정체성을 불어넣었다. 1930년대에 선보인 GG 패턴을 시작으로 1950년대와 1960년대를 거쳐 홀스빗 로퍼, 재키 백, 플로라 프린트가 센세이션을 일으키며 구찌의 인기는 절정에 달했다. 불미스러운 스캔들과 비극적인 사건들로 위기가 있었지만 1990년대 포드는 힙스터 바지와 스키니 GG 벨트로 구찌의 중흥기를 이끌었다.

하우스 오브 구찌는 한결 같이 브랜드의 정체성을 대중들에게 당당하게 드러냈다. 창립자 구찌오 구찌는 귀족과 무비 스타들이 열망하는 최고급 제품을 만들고 싶었다. 그의 바람대로 구찌는 흠잡을 데 없이 완벽한 스타일를 부의 상징 되었다. 하우스 오브 구찌는 프리다 지아니니 시대에 큰 대가를 지불하고 나서야

←상징적인 더블 G 벨트를 착용한 알렉사 청은 2016년 구찌 시계와 주얼리 엠버서더로 활동했다.

한층 더 복잡해진 오늘날의 사회 구조에서 다변화된 수석 디자이너의 역할을 인식하게 되었다. 크리에이티브 디렉터로서 경제적, 사회적 영향력을 발휘하여 대중에게 패션 트렌드의 방향성을 제시해야 했다. 유명 인사는 물론 밀레니엄 세대와 스트리트 스타일까지 두루 섭렵하는 것 또한 그들의 몫이었다.

지아니니의 후임으로 새롭게 임명된 알렉산드로 미켈레의 체제하에서 구찌는 다시 한 번 비상했다. 이제 구찌는 부유함의

2020 리조트 컬렉션에 등장한 래퍼 구찌 메인. 브랜드의 상징성을 사랑하여 래드릭 델란틱 데이비스에서 구찌 메인으로 이름을 개명했다.→

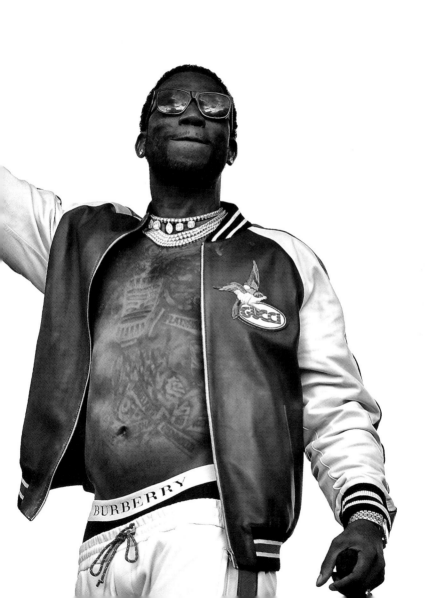

상징일 뿐만 아니라 최첨단 유행을 주도하는 힙한 브랜드로 탈바꿈했다. 미켈레는 빈티지 요소들을 현대적인 감각으로 재해석 했고 여기에 거리 문화를 가미시켜 상징적인 작품들을 재탄생시켰다. 가장 먼저 홀스빗 로퍼의 뒷축을 없애고 캥거루 털을 덧대어 색다른 변화를 주었다. 화려한 스팽글과 동물을 모티브로 한 독특한 프린트로 별스럽지 않게 장식한 가방은 출시와 동시에 베스트셀러가 되었다. 미켈레의 효과는 브랜드를 바람직한 방향으로 이끌었다. <워싱톤 포스터>의 패션 평론가 로빈 기브한은 2015년 디자이너와 인터뷰를 마친 뒤에 다음과 같이 말했다. "유행에서 비켜서 있던 구찌의 액세서리가 다시금 근사해졌다. 구찌에서 벌어지고 있는 일이 그저 흥미진진할 따름이다. 알레산드로는 2016년 봄·여름 컬렉션뿐만 아니라 구찌 전체를 되살리는데 도움이 될 것이다."

미켈레의 디자인은 구찌의 새로운 상징이 되었다. 그의 독특한 매력에 취한 대중들은 구찌에 열광했고 이내 회사의 매출로

2014년에 출시된 소호백은 가장 성공적인 아이템 중 하나로 평가받으며 구찌 브랜드의 아이콘이 되었다. 여기에서 배우 엠마 로버츠가 가방을 들고 있다.➝

이어졌다. 구찌는 2020년 한 해 동안 백억 유로의 수익을 달성했고 이 수치는 세계 최대의 명품 브랜드인 루이비통을 거의 추월할 법한 성과였다. 특히 '소호 디스코'와 '디오니소스'를 포함하여 핸드백 시리즈의 약진이 두드러졌다. 소호 디스코는 가죽에 GG 로고를 새겨진 심플한 디자인으로 사이드에 커다란 태슬이 달려 있는 크로스백이었다. 디오니소스는 그가 즐겨 사용했던 호랑이 머리로 가방 고리를 장식했고 소호 디스코에 비해 사이즈는 더 컸으며 가방 모양이 명확하게 잡혀 있었다. 그의 또 하나의 히트작은 실비 백이었다. 1969년 인류가 최초로 달에 착륙했던 시기로 거슬러 올라가 클래식한 실비 백에 독특한 골드빛 체인과 버클 클로저를 가미시켜 재출시했다.

구찌의 액세서리 라인에서 가장 탐나는 제품 중 하나는 벨트였다. 가격 면에서도 젊은층이 시도해 볼 만한 금액이었다. 쇼핑 사이트 '리스트'의 집계에 따르면 2019년 남성복 섹션에서 GG 벨트를 검색한 숫자가 한 달에 십일만 일천 번에 달했다.

←2017년 밀라노 패션 위크에서 자주 목격되던 스타일로 구찌의 인기를 실감할 수 있다.

2008년 천이백 평에 달하는 뉴욕 매장을 오픈하는 기념으로 육백여 개의 '구찌 러브 뉴욕 백'을 한정판으로 출시했다. 이 가방은 많은 구찌 추종자가 양산했고 수익금 전부를 자선 단체에 기부했다.

2020년 밀라노 봄·여름 컬렉션에 초대 된 유명 인사들. 왼쪽부터 래퍼 구찌 메인, 배우 케이샤 카오르, 배우 겸 가수·작곡가 자레드 레토, 배우 조디 터머 스미스, 상징적인 재단사 대퍼 댄이 참석했다. ↓

벨벳 소재로 만든 마몬트 마틀라세 백은 구찌의 모던 아이콘 중 하나가 되었다.

미켈레는 기이한 창작물로 젊은이들에게 말을 걸었다. 그는 거리 패션을 클래식한 구찌 스타일에 접목시켰고 상징적인 프린트를 활용하여 패니 백을 만들었다. 만화로 그린 반려견의 이미지나 'Guccy'라는 재미있는 문구를 만들어 브랜드의 이미지에 변화를 주었다. 또한, 다양한 요소들을 통합하여 전통적인 액세서리에 모던한 느낌을 최고 경지까지 끌어올렸다. 미켈레는 GG 로고를 붉은 색 사과로 바꾸거나 스팽글로 꽃을 장식하기도 했다. 사자를 비롯하여 다양한 동물, 번개 모양 등으로 섬세하게

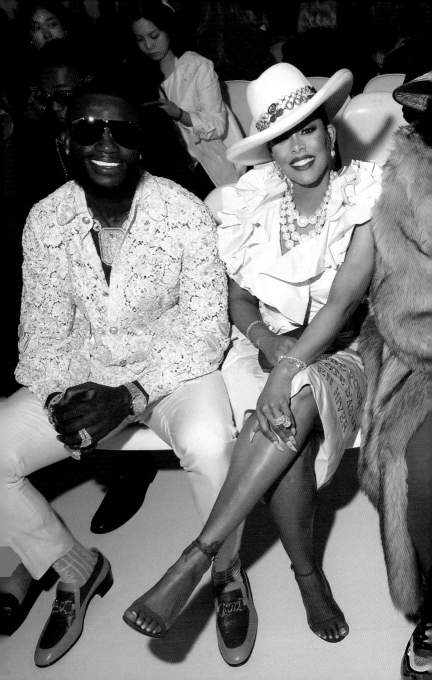

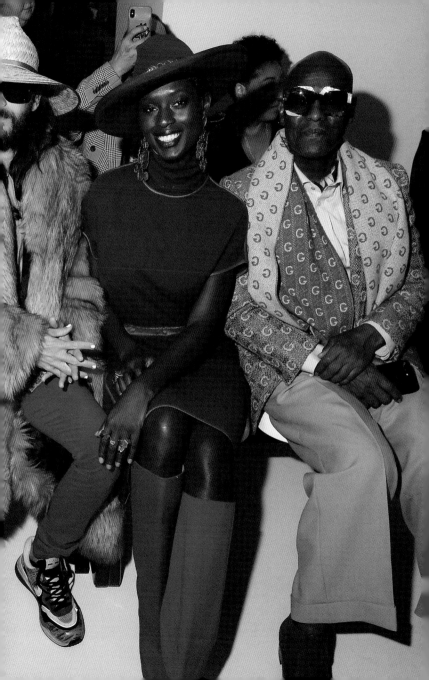

수를 놓아 독특한 미적 유희를 대중들에게 선사했다.

소셜 미디어를 능수능란하게 활용한 마케팅 전략으로 브랜드의 저변 확대에 큰 도움이 되었다. 특히, 최신 유행 스타일을 다양한 밈으로 제작하여 젊은층에게 폭발적인 인기를 얻었다. 가장 성공적인 예로 새롭게 출시하는 시계 캠페인에서 유머러스한 모습으로 시계를 착용한 모델의 사진 위에 다음과 같은 문구가 적혀 있었다. "오후 3시에 아쿠아짐을 하기 전, 당신은 먼저 영원히 존재하는 내적 불안감을 다스려야 한다."

구찌는 뮤지션이 가장 사랑하는 명품 브랜드 중 하나이다. 특히 래퍼들 사이에서 독보적인 위치를 차지하고 있다. 2015년 메이시스 백화점에서 진행한 설문 조사에서 지난 이십 년간 힙합씬에서 가장 많이 언급된 브랜드로 구찌가 1위를 차지했다. 구찌는 인기 있는 신조어로 자리 잡았다. 주로 "멋진, 좋은"이라는 형용사로 쓰이는데 한 예로 모든 일이 잘 풀리고 있을 때 "잇츠 올 구찌"라고 표현한다. '어반 딕셔너리'에서는 '구찌파이Guccify'를 화려한 보석이나 옷을 치장한 모습이나 최고급

제품·서비스를 추구하는 행동, 혹은 지나치게 눈에 띄거나 값비싸고 정교한 무언가를 만들 때 사용한다고 정의했다.

래퍼 저메인 듀프리는 자신의 노래 <알레산드로 미켈라>에서 그를 불멸의 대상으로 묘사했다. 힙합 아티스트와 팬들 사이에서 구찌의 인기는 타의 추종을 불허했다. 그들의 열광적인 지지에 화답하듯 하우스 오브 구찌는 2017년 할렘가 출신의 상징적인 재단사 대퍼 댄과 협업했고 2020년 리조트 캠페인에 래퍼 구찌 메인을 캐스팅 했다. 대퍼 댄은 명품 브랜드에 거리 스타일을 접목시켜 '호화찬란한 최고급 의상'이라고 이름으로 판매하는 유명 인사로 한 때 명품 브랜드의 로고가 회손 되었다는 이유로 구찌를 비롯하여 다수의 명품 브랜드에게 고소를 당했다. 구찌 최고 경영자이자 미켈레를 수석 디자이너로 임명한 마르코 비자리는 '포스트 아이콘'의 위치와 밀레니엄 세대와의 밀접한 관계를 유지하기 위해 총력을 기울였다. 《비즈니스 인사이더》에 따르면 2018년 구찌의 판매 실적이 두 배로 증가했는데 그 중 새롭게 유입된 삼십 오세 미만 고객들의 기여도가 절반 이상을

차지한다고 분석했다. 미켈레의 새로운 패션을 향한 끝 모를 상상력이 존재하는 한 구찌의 상승세는 쉽게 꺾기지 않을 것이다. 마르코 비자리는《패스트 컴퍼니》와의 인터뷰에서 브랜드의 진정성과 독특한 매력에 대해 다음과 같이 강조했다.

"밀레니엄 세대들과 자발적이고 진정성 있는 대화를 나누기 위해 그들의 언어로 진심을 전달해야 한다. 진심 어린 열정이야말로 우리가 경쟁자를 앞지를 수 있는 원동력이다. 요즘 그들에 대해 말하고 있는 많은 자료를 읽고 있다. 모두들 한결같이 신세대들이 신의보다 실리에 따라 손쉽게 다른 브랜드로 이동한다고 말한다. 물론, 그들의 말이 진실일지도 모른다. 다만 우리에게 적용되지 않을 뿐이다."

2018년 'BET 어워드'에서 상징적인 디아만테 프린트 재킷을 착용한 래퍼 투 체인즈.→

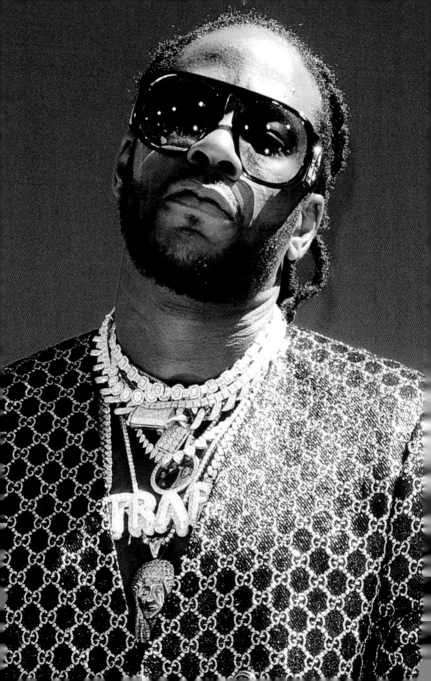

Credits